色彩之美

打动人心的配色手册

全惠民　红糖美学◎著

北京大学出版社
PEKING UNIVERSITY PRESS

内 容 提 要

这是一本符合大众配色需求的全能配色宝典，配色内容涉及平面设计、文创、插画、家居装饰、时尚穿搭等多个领域。本书将为读者打开五彩斑斓的色彩世界，引导读者从不同的配色主题发散思维，将配色方案进行实际运用，提高自身的审美。全书从简单易懂的配色思路引入，分为3个部分进行讲解。第一部分从常用的单一色彩入手，展现同色系的配色效果，并配以丰富精美的摄影图片和详细的配色方案。第二部分以配色表现的意象为核心，通过意象关键词划分出打动人心的色彩风格，并从平面设计、文创、插画、家居装饰、时尚穿搭等角度展示色彩的应用，让配色更能打动人心。第三部分从生活角度出发，展示了季节、节日活动和旅行3个方面的配色意象，让读者发现更多生活中的美好。

本书非常适合设计师、插画师、工艺师、配色爱好者和艺术相关领域的读者阅读和使用。

图书在版编目(CIP)数据

色彩之美：打动人心的配色手册 / 全惠民，红糖美学著. — 北京：北京大学出版社，2024.3
ISBN 978-7-301-34413-2

Ⅰ.①色… Ⅱ.①全… ②红… Ⅲ.①色彩 – 配色 – 手册 Ⅳ.①J063–62

中国国家版本馆CIP数据核字(2023)第174744号

书　　　　名	色彩之美：打动人心的配色手册	
	SECAI ZHI MEI: DADONG RENXIN DE PEISE SHOUCE	
著作责任者	全惠民　红糖美学　著	
责 任 编 辑	刘　云　孙金鑫	
标 准 书 号	ISBN 978-7-301-34413-2	
出 版 发 行	北京大学出版社	
地　　　　址	北京市海淀区成府路205号　100871	
网　　　　址	http://www.pup.cn　新浪微博:@北京大学出版社	
电 子 邮 箱	编辑部 pup7@pup.cn　总编室 zpup@pup.cn	
电　　　　话	邮购部 010-62752015　发行部 010-62750672　编辑部 010-62570390	
印 　刷 　者	北京宏伟双华印刷有限公司	
经 　销 　者	新华书店	
	787毫米×1092毫米　20开本　10印张　420千字	
	2024年3月第1版　2024年3月第1次印刷	
印　　　　数	1–3000册	
定　　　　价	88.00元	

前言

　　色彩非常有趣，它与每个人都有着密切的关系。生活中，处处都有各种各样的色彩。色彩可以刺激我们的感官，唤起我们深藏的情感，并在潜移默化中影响我们的心理感受。色彩扮演着生活中令人难以忽视的角色，通过其独特的魅力与表达能力，激发着我们的创造力和情绪共鸣。无论是温暖的红色、平静的蓝色，还是明快的黄色，每一种色彩都有自己独特的力量，为我们的世界增添了无限的活力和美感。

　　无论我们是否从事与色彩相关的职业，都会面临选择适合的色彩，并以合适的方式应用它们的问题。本书包括大量的配色方案，可以让读者学习平面设计、文创、插画、家居装饰、时尚穿搭等领域有效的配色方法，满足读者的多重需求。本书通过实际行业案例和速查方案的呈现，可以让读者进一步拓展自己的视野，提升自己的配色能力和技巧，以及在设计领域的表现能力和创作能力。

　　无论是初学者还是经验丰富的设计师，希望本书能够为大家提供有价值的色彩指导和实践经验，帮助大家在色彩设计方面取得更加出色的成果。

温馨提示

本书提供了更多配色方案及涂色集等电子资源，读者可扫描"博雅读书社"二维码，关注微信公众号，输入本书77页资源下载码，根据提示获取。也可扫描"红糖美学客服"二维码，添加客服，回复"色彩之美"，获得本书相关资源。

博雅读书社　　　红糖美学客服

目 录

● ———— *Part 3*
生活中的色彩意象

配色意向关键词索引

使用说明

本书共分为三大部分，每个部分均有若干意象主题。
在第一部分中，每个主题有两页，配以图例、配色方案及丰富的纹样素材。

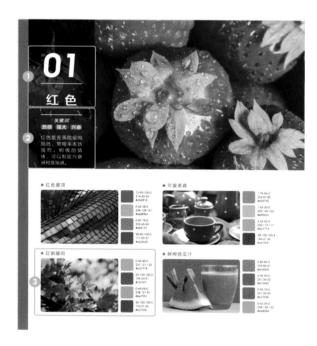

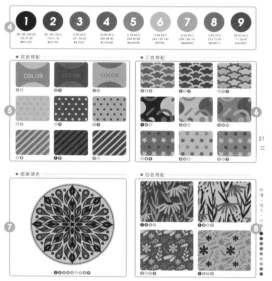

① 主题
主题序号及名称。

② 关键词 + 场景图描述
列出关键词，并结合场景图描述该主题所表达的意象。

③ 主题拓展
围绕主题拓展出更多的配色方案并标有详细的色值
（包括CMYK、RGB和十六进制代码3种色值）。

④ 主题配色
从主题中抽取主要颜色作为配色方案的基础。

⑤ 双色搭配
针对3种纹样设计出9种双色配色方案供读者参考。

⑥ 三色搭配
针对3种纹样设计出9种三色配色方案供读者参考。

⑦ 图案填色
将主题配色应用在减压治愈的图案涂色中。

⑧ 四色搭配
展示4种四色配色方案及纹样素材供读者参考。

在第二部分和第三部分中，每个主题有4页，除了图例、配色方案和纹样素材，还增加了文创与设计素材、家居配色及女性服饰配色等内容。

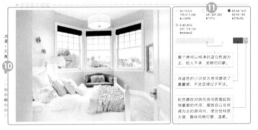

⑨ 文创与设计素材
将主题配色运用在各种日常小设计上，如明信片、包装、贴纸、Logo、插画等。

⑩ 家居实拍图
将主题相关配色运用到家居色彩搭配中。

⑪ 家居配色分析
提供详细的主色色值并分析家居色彩搭配思路。

⑫ 搭配小物
展示更多适合人物服饰的配饰，拓展穿搭方案。

⑬ 服饰插图
以精美的插图直观展示不同风格的女性穿搭方式。

⑭ 搭配指南
从色彩搭配、时尚潮流、风格定位、场景场合等角度进行分析，为你的穿搭带来更多灵感。

从意象角度考虑配色

在思考配色方案却找不到头绪的时候，可以尝试想象要表现的意象。相同的意象可以通过不同的场景表现，由此得到的配色方案也是不一样的。

思考要配色的意象风格

想象配色的意象风格时，注意将脑海里浮现的事物转化为具体的词，记录下思考的过程，以便快速找到配色方案。

热闹

活力

中国风

配色的意象风格

Image 1　活力的意象

● 少女感

● 阳光普照的清晨

● 新鲜的水果

● 游乐场

● 演唱会

● 生日派对

● 桂林山水

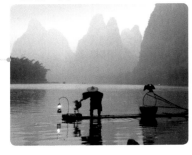

● 喜庆的春节

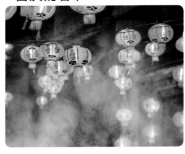

● 清香的茶

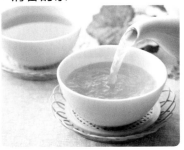

同样是"活力""热闹""中国风"的意象，
想象的场景不同，配色也不同。

将意象表达得更具体！

Step 2 确定具体的配色

将抽象的意象具体化时，需要一步步地思考。当然，如果有明确的目标颜色，则可以直接从颜色上拓展意象，提高配色效率。

一步步地确定配色方案

先用关键词将思考出的意象表达出来，再从关键词延伸出更多相关的具体事物，最后确定用什么样的配色方案表现。

Point 1 抓住脑海中的关键词

温柔

活泼

梦幻

Tips

不必很具体，
用直觉去思考。

关键词

Point 2 找出与关键词意象相符的事物

[温柔] 的意象	[活泼] 的意象	[梦幻] 的意象
花瓣	猫咪	晚霞
羽毛	糖果	水晶
毯子	杯子蛋糕	泡泡
春风	玩具	霓虹灯
热咖啡	小孩子	星空

画面 A
冬日里一杯热咖啡

画面 B
派对上五颜六色的杯子蛋糕

画面 C
晶莹剔透的粉色水晶

Tips
可以组合多种主题图案，
也可以参考摄影作品。

Point 4 将画面转换成颜色

画面 A

画面 B

画面 C

学习配色诀窍

为了成功地将脑海中的意象转化为具体的色彩，我们可以学习一下通过配色表现意象的诀窍。

Q ‖ 春日感的配色

下面的设计中，哪一个给你春意盎然的印象？

注意考虑色彩的意象，不要被设计元素影响。

注：本书有些图中的文字只是为了表现设计效果，无具体意义，特此说明。

A | 充满春日感的设计配色是 B

Point

想要搭配出充满春日感的配色方案，首先要想到春天温暖、生机勃勃的感觉。盛开的桃花、新生的嫩芽都是春天常见的景象，所以主色要选择暖粉色或者嫩绿色。

配合"轻柔""喜悦""爽朗""阳光"等关键词，
添加相关的颜色，可进一步完善配色。

相关页面 　10 鲜果草莓（P42）、38 春日明媚（P156）

A　表现的是优雅、沉稳的秋日氛围。

Point

主色为偏灰的紫棕色，奠定了优雅、沉稳的氛围。再搭配黄色系，减弱了深色带来的暗沉感，给人温暖、愉悦的印象。

配合"秋季""丰收""温暖"等关键词，
添加相关的颜色，可进一步完善配色。

相关页面 　25 英式下午茶（P102）、40 丰收之秋（P164）

Part 1

主题色

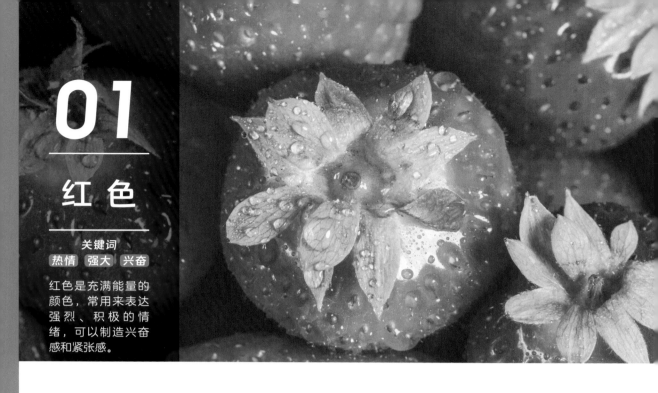

01

红色

关键词

热情　强大　兴奋

红色是充满能量的颜色，常用来表达强烈、积极的情绪，可以制造兴奋感和紧张感。

● 红色屋顶

	12-95-100-0 214-40-24 #d62818
	0-62-28-0 238-128-141 #ee808d
	0-87-75-0 232-65-55 #e84137
	38-90-100-0 171-59-37 #ab3b25

● 可爱茶具

	1-79-56-0 233-87-85 #e95755
	1-53-20-0 239-149-163 #ef95a3
	2-66-42-0 235-119-117 #eb7775
	38-100-100-4 166-31-36 #a61f24

● 红枫暖阳

	0-65-40-0 237-121-120 #ed7978
	23-100-100-0 196-24-31 #c4181f
	0-65-65-0 238-121-81 #ee7951
	35-100-100-0 176-31-36 #b01f24

● 鲜榨西瓜汁

	0-80-85-0 234-85-41 #ea5529
	0-95-90-0 231-36-32 #e72420
	0-95-70-0 231-35-59 #e7233b
	0-62-34-0 238-128-132 #ee8084

1	2	3	4	5	6	7	8	9
48-100-100-20	35-100-100-0	0-95-65-0	18-90-90-0	0-78-55-0	0-48-38-0	0-62-28-0	0-85-93-0	38-90-53-0
133-27-32	176-31-36	231-34-65	205-58-40	234-90-88	243-159-140	238-128-141	233-72-26	171-56-87
#851b20	#b01f24	#e72241	#cd3a28	#ea5a58	#f39f8c	#ee808d	#e9481a	#ab3857

● 双色搭配

⑤⑥　③⑨　④⑦

⑥⑦　⑥⑨　⑦⑨

⑥⑧　❶⑨　④⑥

● 三色搭配

④⑥⑧　❷⑥⑨　⑥⑦⑨

❶❸⑥　❸⑤⑥　❸⑤⑦

⑥⑧⑨　④⑤⑥　⑤⑥⑨

● 图案填色

❶❷❸④⑤⑥⑦⑧⑨

● 四色搭配

❶❷⑤⑦　❶④⑥⑧

❸⑥⑦⑨　❶⑤⑦⑧

热
情
·
强
大
·
兴
奋

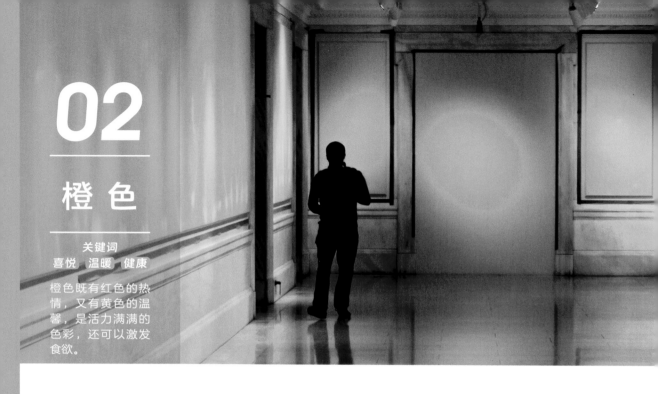

02

橙色

关键词
喜悦 温暖 健康

橙色既有红色的热情，又有黄色的温馨，是活力满满的色彩，还可以激发食欲。

● 现代阶梯

0-70-90-0
237-109-31
#ed6d1f

0-55-83-0
241-142-49
#f18e31

0-15-40-0
253-224-165
#fde0a5

0-35-55-0
247-185-119
#f7b977

● 鲜橙和少女

5-30-70-0
241-190-89
#f1be59

10-45-70-0
228-159-84
#e49f54

13-70-80-0
217-106-56
#d96a38

35-100-100-0
176-31-36
#b01f24

● 橙色水母

0-48-80-0
244-157-58
#f49d3a

0-68-90-0
237-113-31
#ed711f

0-22-40-0
251-211-160
#fbd3a0

0-45-57-0
244-165-108
#f4a56c

● 美味橘子

0-40-83-0
246-173-51
#f6ad33

0-58-88-0
240-136-36
#f08824

22-85-100-0
199-70-28
#c7461c

0-75-90-0
235-97-32
#eb6120

1
0-16-38-0
253-223-169
#fddfa9

2
0-30-40-0
248-196-153
#f8c499

3
5-35-60-0
239-182-109
#efb66d

4
0-48-52-0
243-159-116
#f39f74

5
0-46-83-0
244-161-51
#f4a133

6
0-62-83-0
239-127-48
#ef7f30

7
0-75-100-0
235-97-0
#eb6100

8
10-70-100-0
222-106-8
#de6a08

9
35-95-100-0
176-46-36
#b02e24

● 双色搭配

● 三色搭配

● 图案填色

● 四色搭配

喜悦 · 温暖 · 健康

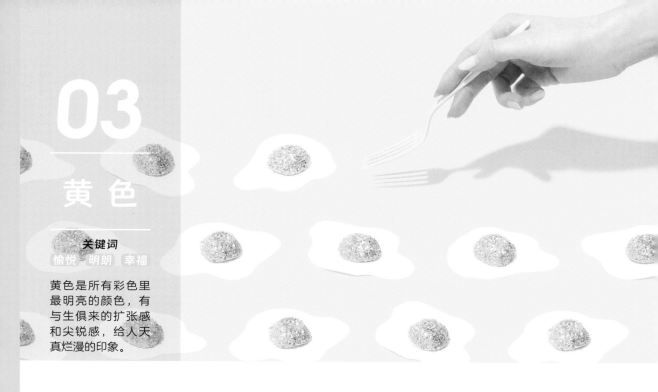

03

黄色

关键词
愉悦 · 明朗 · 幸福

黄色是所有彩色里最明亮的颜色，有与生俱来的扩张感和尖锐感，给人天真烂漫的印象。

● 水果派对

0-56-64-0
241-141-88
#f18d58

0-26-78-0
251-200-68
#fbc844

5-12-55-0
246-224-134
#f6e086

22-20-93-0
211-193-26
#d3c11a

● 黄色雨伞

0-5-60-0
255-238-125
#ffee7d

5-12-67-0
246-222-104
#f6de68

13-25-77-0
228-193-75
#e4c14b

23-50-100-0
204-141-10
#cc8d0a

● 可爱小黄鸭

3-0-36-0
252-248-185
#fcf8b9

5-10-60-0
247-226-123
#f7e27b

0-23-87-0
252-204-34
#fccc22

0-50-93-0
243-152-12
#f3980c

● 香蕉

8-20-88-0
239-204-36
#efcc24

5-15-68-0
245-217-100
#f5d964

24-17-87-0
207-197-53
#cfc535

32-54-92-0
185-130-44
#ba822c

1	**2**	**3**	**4**	**5**	**6**	**7**	**8**	**9**
0-0-25-0	5-0-52-0	5-10-70-0	12-10-88-0	5-20-90-0	10-35-90-0	0-45-83-0	20-43-90-0	30-56-85-0
255-252-209	249-243-148	247-225-96	234-217-37	245-206-19	231-176-33	245-163-51	210-156-42	189-127-57
#fffcd1	#f9f394	#f7e160	#ead925	#f5ce13	#e7b021	#f5a333	#d29c2a	#bd7f39

● 双色搭配 ────────

7 9

COLOR
2 4

COLOR
1 5

1 7

2 3

4 7

1 7

5 9

1 8

● 三色搭配 ────────

2 7 9

1 5 7

2 5 8

3 7 9

4 8 9

2 4 9

2 4 7

3 6 9

2 4 5

● 图案填色 ────────

1 2 3 4 5 6 7 8 9

● 四色搭配 ────────

3 7 8 9

5 7 8 9

1 3 7 8

2 3 4 9

愉悦 · 明朗 · 幸福

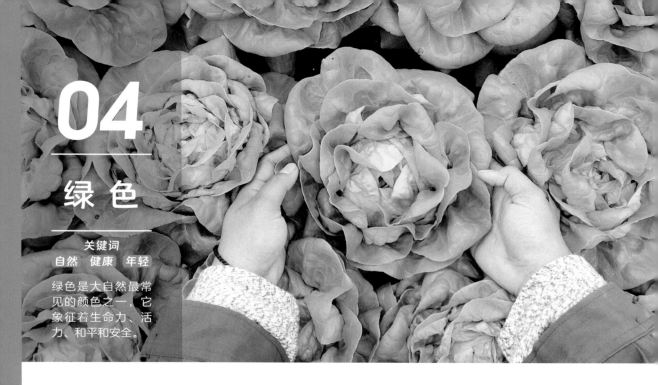

04

绿色

关键词
自然　健康　年轻

绿色是大自然最常见的颜色之一，它象征着生命力、活力、和平和安全。

● 原野花丛

37-13-42-0 174-197-161 #aec5a1	
51-23-50-0 140-170-138 #8caa8a	
87-53-66-11 25-99-91 #19635b	
78-33-80-0 55-135-86 #378756	

● 清凉一饮

44-10-100-0 161-189-23 #a1bd17	
55-16-100-0 131-172-40 #83ac28	
76-38-100-0 72-129-55 #488137	
87-57-100-35 27-75-39 #1b4b27	

● 绿意蔓延

30-0-66-0 194-218-114 #c2da72	
60-20-100-0 118-163-45 #76a32d	
77-43-100-0 71-122-55 #477a37	
85-55-100-30 37-81-42 #25512a	

● 极地绿光

25-0-43-0 204-226-168 #cce2a8	
80-30-60-0 31-138-118 #1f8a76	
90-56-70-20 2-87-79 #02574f	
58-0-86-0 116-189-76 #74bd4c	

1	2	3	4	5	6	7	8	9
25-0-40-0 203-227-174 #cbe3ae	30-0-65-0 194-218-117 #c2da75	43-15-43-0 159-189-157 #9fbd9d	75-45-67-0 77-122-99 #4d7a63	86-56-100-30 33-80-42 #21502a	85-42-95-0 29-120-65 #1d7841	60-20-95-0 117-163-56 #75a338	55-30-83-0 133-154-75 #859a4b	67-27-42-0 90-152-149 #5a9895

● 双色搭配

COLOR ②⑧ COLOR ①⑤ COLOR ⑥⑦

②⑨ ①④ ⑤⑨

①⑨ ②④ ③⑤

● 三色搭配

①③⑧ ②⑥⑦ ③④⑥

②④⑨ ①④⑤ ①⑤⑧

③⑤⑨ ②⑤⑦ ①③④

● 图案填色

①②③④⑤⑥⑦⑧⑨

● 四色搭配

①②③④ ③④⑤⑧

①④⑦⑧ ②⑤⑥⑦

自
然
·
健
康
·
年
轻

05

蓝 色

蓝色是存在感很强的冷色。浅蓝色给人清爽的印象，深蓝色则给人忧郁的印象。

● 蓝色妖姬

	28-15-0-0 192-206-234 #c0ceea
	51-20-0-0 131-178-223 #83b2df
	82-45-10-0 26-119-179 #1a77b3
	100-77-22-0 0-71-135 #004787

● 金属锁链

	45-19-16-0 151-184-202 #97b8ca
	80-45-26-0 46-120-158 #2e789e
	80-37-31-0 32-131-158 #20839e
	95-80-50-10 22-65-96 #164160

● 涟漪阵阵

	33-0-27-0 182-221-200 #b6ddc8
	65-5-26-0 76-183-193 #4cb7c1
	74-22-17-0 41-155-192 #299bc0
	84-51-20-0 30-110-160 #1e6ea0

● 蓝莓诱惑

	51-7-13-0 129-195-216 #81c3d8
	55-30-0-0 123-159-211 #7b9fd3
	73-53-0-0 81-112-182 #5170b6
	90-70-0-0 29-80-162 #1d50a2

1	2	3	4	5	6	7	8	9
28-15-0-0	50-10-0-0	80-40-0-0	75-22-15-0	65-0-25-0	55-30-0-0	73-53-0-0	90-72-0-0	100-80-50-0
192-206-234	130-193-234	24-127-196	29-154-195	71-188-198	123-159-211	81-112-182	33-77-160	0-69-103
#c0ceea	#82c1ea	#187fc4	#1d9ac3	#47bcc6	#7b9fd3	#5170b6	#214da0	#004567

● 双色搭配

● 三色搭配

● 图案填色

● 四色搭配

理性・清爽・忧郁

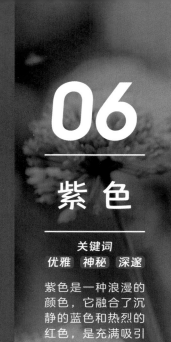

06

紫 色

关键词
优雅 神秘 深邃

紫色是一种浪漫的
颜色，它融合了沉
静的蓝色和热烈的
红色，是充满吸引
力的颜色。

● 浪漫薰衣草

25-26-0-0
198-190-222
#c6bede

70-60-0-0
95-103-174
#5f67ae

63-78-0-0
118-73-154
#76499a

50-42-0-0
141-144-198
#8d90c6

● 夜之紫光

50-58-0-0
144-115-178
#9073b2

87-92-0-0
64-45-141
#402d8d

68-78-0-0
107-72-154
#6b489a

93-100-58-15
45-39-76
#2d274c

● 紫色气泡

60-90-30-0
127-54-115
#7f3673

78-100-53-0
90-41-87
#5a2957

30-52-0-0
186-137-187
#ba89bb

43-75-3-0
160-85-155
#a0559b

● 魅力晚霞

13-43-0-0
220-165-202
#dca5ca

26-77-23-0
192-86-132
#c05684

60-74-0-0
124-82-158
#7c529e

68-95-40-0
112-45-102
#702d66

1	2	3	4	5	6	7	8	9
25-22-0-0	50-58-0-0	68-78-0-0	43-75-0-0	60-90-30-0	78-100-53-0	25-77-23-0	31-52-0-0	15-35-0-0
199-197-226	144-115-178	107-72-154	160-85-157	127-54-115	90-41-87	194-87-132	184-137-187	218-180-212
#c7c5e2	#9073b2	#6b489a	#a0559d	#7f3673	#5a2957	#c25784	#b889bb	#dab4d4

● 双色搭配

❻❼

❹❾

❸❽

❶❽

❶❸

❺❾

❶❼

❷❺

❶❸

● 三色搭配

❷❸❾

❶❺❽

❶❸❻

❸❺❽

❸❺❾

❹❽❾

❶❺❽

❺❽❾

❹❺❾

❸❻❼

● 图案填色

❶❷❸❹❺❻❼❽❾

● 四色搭配

❶❻❼❽

❸❹❺❾

❶❷❺

❶❹❽❾

优
雅
·
神
秘
·
深
邃

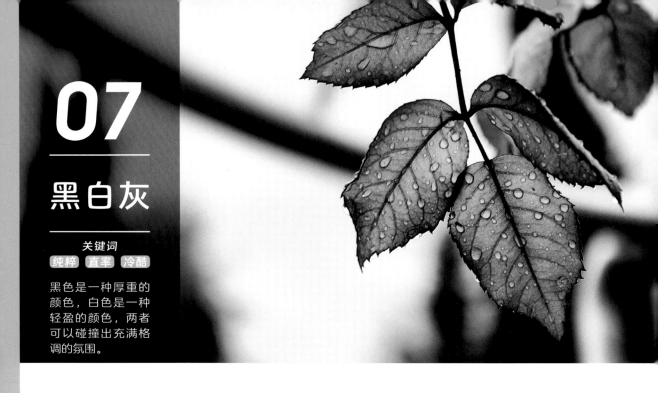

07

黑白灰

关键词

纯粹　直率　冷酷

黑色是一种厚重的颜色，白色是一种轻盈的颜色，两者可以碰撞出充满格调的氛围。

● 卧室一角

23-17-17-0
205-206-205
#cdcecd

2-2-2-0
251-251-251
#fbfbfb

35-25-34-0
179-182-167
#b3b6a7

18-16-16-0
216-212-209
#d8d4d1

● 群鸽飞舞

34-27-21-0
180-180-187
#b4b4bb

65-57-45-0
110-110-122
#6e6e7a

23-18-15-0
205-204-208
#cdccd0

0-0-0-90
62-58-58
#3e3a3a

● 烟雾缭绕

15-0-0-0
223-242-252
#dff2fc

83-70-45-0
64-85-114
#405572

75-65-52-0
86-94-108
#565e6c

0-0-0-95
47-39-37
#2f2725

● 怀旧时光

7-8-6-0
240-236-236
#f0ecec

21-22-15-0
209-199-204
#d1c7cc

70-70-65-10
96-83-83
#605353

0-0-0-95
47-39-37
#2f2725

1
0-0-0-0
255-255-255
#ffffff

2
8-6-8-0
238-238-235
#eeeeeb

3
18-16-16-0
216-212-209
#d8d4d1

4
35-27-20-0
178-179-189
#b2b3bd

5
73-66-63-20
81-80-80
#515050

6
0-0-0-100
35-24-21
#231815

7
75-65-52-0
86-94-108
#565e6c

8
65-50-50-0
109-121-120
#6d7978

9
25-13-13-0
200-211-216
#c8d3d8

● 双色搭配

② ⑥

COLOR
⑦ ⑨

COLOR
③ ④

② ⑦

③ ⑤

④ ⑧

③ ⑥

① ⑤

③ ④

● 三色搭配

⑦ ⑥ ⑧

④ ⑤ ⑨

① ④ ⑤

⑦ ⑧ ⑨

③ ④ ⑥

② ⑥ ⑧

① ④ ⑨

① ④ ⑦

③ ⑤ ⑥

● 图案填色

① ② ③ ④ ⑤ ⑥ ⑦ ⑧ ⑨

● 四色搭配

① ③ ④ ⑦

① ④ ⑤ ⑦

② ④ ⑤ ⑥

① ④ ⑥ ⑦

纯粹 · 直率 · 冷酷

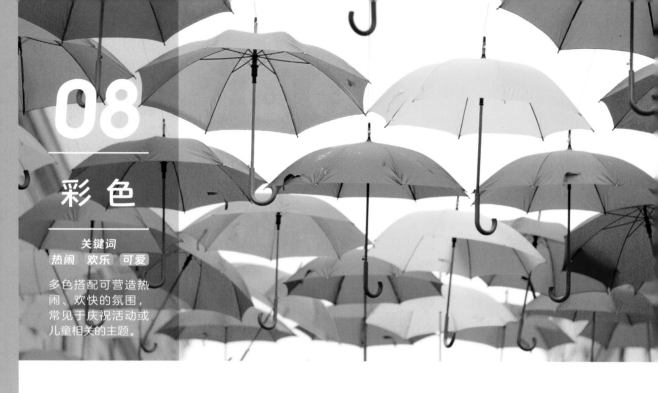

08

彩 色

关键词

热闹　欢乐　可爱

多色搭配可营造热
闹、欢快的氛围，
常见于庆祝活动或
儿童相关的主题。

● 五彩霞光

0-80-58-0
234-84-82
#ea5452

76-35-10-0
49-137-190
#3189be

38-57-0-0
170-123-180
#aa7bb4

50-0-34-0
134-203-183
#86cbb7

● 飘浮的热气球

10-70-52-0
221-107-99
#dd6b63

57-30-68-0
126-154-102
#7e9a66

75-65-15-0
83-94-153
#535e99

10-15-88-0
236-211-36
#ecd324

● 彩虹走廊

22-100-100-0
197-24-31
#c5181f

42-24-80-0
166-173-78
#a6ad4e

83-40-50-0
23-125-127
#177d7f

54-66-0-0
136-99-168
#8863a8

● 印度彩粉

7-41-33-0
233-171-156
#e9ab9c

5-57-100-0
233-135-0
#e98700

55-70-0-0
134-91-163
#865ba3

70-0-85-0
66-177-83
#42b153

1	2	3	4	5	6	7	8	9
27-6-0-0	55-10-5-0	0-27-90-0	10-67-100-0	10-82-65-0	42-24-80-0	50-0-35-0	83-40-50-0	55-70-0-0
194-221-244	114-188-226	251-197-16	222-112-5	219-78-73	166-173-78	134-202-182	23-125-127	134-91-163
#c2ddf4	#72bce2	#fbc510	#de7005	#db4e49	#a6ad4e	#86cab6	#177d7f	#865ba3

● 双色搭配

● 三色搭配

● 图案填色

● 四色搭配

热闹 · 欢乐 · 可爱

Part 2

打动人心的
色彩意象

09

晴空小屋

关键词

浪漫　天真　可爱

粉白色的方形小屋在蓝色的晴空下显得纯真可爱、干净整洁，给人一种愉悦的感觉。

● 舒爽假日

10-55-55-0
225-139-106
#e18b6a

41-20-30-0
164-185-177
#a4b9b1

32-8-0-0
182-214-241
#b6d6f1

5-5-5-0
245-243-242
#f5f3f2

● 杯子蛋糕

27-0-15-0
196-228-224
#c4e4e0

27-0-5-0
195-229-242
#c3e5f2

43-0-20-0
154-212-211
#9ad4d3

7-20-0-0
237-215-232
#edd7e8

● 可爱粉蓝

0-40-0-0
244-180-208
#f4b4d0

5-3-6-0
245-246-242
#f5f6f2

26-0-5-0
197-230-242
#c5e6f2

0-40-17-0
244-179-183
#f4b2b7

● 插花静室

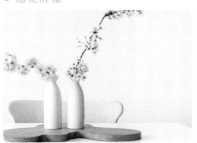

5-25-5-0
240-207-219
#f0cfdb

11-7-9-0
232-234-231
#e8eae7

28-0-10-0
193-228-233
#c1e4e9

51-3-21-0
129-200-206
#81c8ce

1
0-12-8-0
253-234-230
#fdeae6

2
7-20-0-0
237-215-232
#edd7e8

3
0-40-17-0
244-178-183
#f4b2b7

4
0-40-0-0
244-180-208
#f4b4d0

5
18-53-10-0
209-142-175
#d18eaf

6
55-0-0-0
107-200-242
#6bc8f2

7
50-0-20-0
131-204-210
#83ccd2

8
32-0-5-0
182-224-241
#6be0f1

9
15-0-5-0
224-241-244
#e0f1f4

● 双色搭配

❺ 9　　2 ❸　　❼ 9

1 ❺　　2 ❻　　❺ 8

1 ❼　　2 ❺　　❹❺

● 三色搭配

2 ❺ 9　　2 ❺ 8　　2 ❻ 8

1 ❼ 9　　1 ❹❺　　❺ 8 9

1 ❹ 9　　❸❺ 9　　❺ ❻ 9

● 图案填色

1 2 ❸❹❺❻❼ 8 9

● 四色搭配

1 ❸ 8 9　　1 2 ❻ 8

1 ❸ ❻ 9　　1 ❼ 8 9

浪漫 · 天真 · 可爱

OPEN NOW

装饰
Decoration

BOO YAH

Coffee Shop

标签
Label

购物袋
Shopping bag

贴纸
Sticker

● 家居色彩搭配

浪漫 · 天真 · 可爱

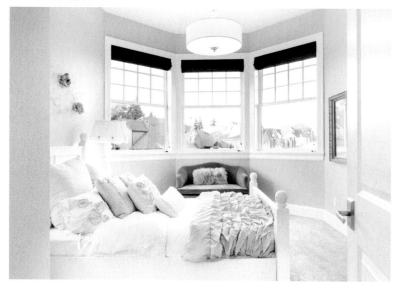

○ 25-10-0-0
199-217-240
#c7d9f0

○ 7-2-0-0
241-247-252
#f1f7fc

● 83-64-14-0
55-92-155
#375c9b

○ 5-40-30-0
237-174-162
#edaea2

整个房间以纯净的蓝白色调为主，给人干净、安静的印象。

深蓝色的小沙发为房间增添了重量感，不会显得过于平淡。

粉色靠枕对烘托房间氛围起到很重要的作用，摆放在以冷色调为主的房间内，使女性特质大增，整体风格可爱、温柔。

形象搭配
Image matching

搭配小物

粉色的耳机充电盒，让你在细节上也能保持精致可爱。

粉蓝色系的眼影既可以打造可爱风，又可以打造清爽夏日风。

浅色调的美甲搭配细小的花朵装饰，给人一种温和的春日印象。

搭配小物

可爱元素满满的耳饰加上金属质感，俏皮又时尚。

粉蓝撞色的精致手提包可以点亮简约的穿搭。

浅蓝色的细跟高跟鞋搭配夸张的蝴蝶结装饰，可以打造出可爱又优雅的形象。

● 邻家甜心女孩
休闲的周末假日装

红色条纹衫搭配粉色的泡泡连衣裙，少女感满满，棕红色的梨花烫卷发增添了可爱俏皮感。

● 清爽的夏日女白领
温柔可爱的都市白领风

浅蓝色的荷叶袖上衣搭配蓝绿色的包身短裙稍显正式，而粉色的腰带、高跟鞋及水晶丝袜巧妙地打造出了可爱的形象。

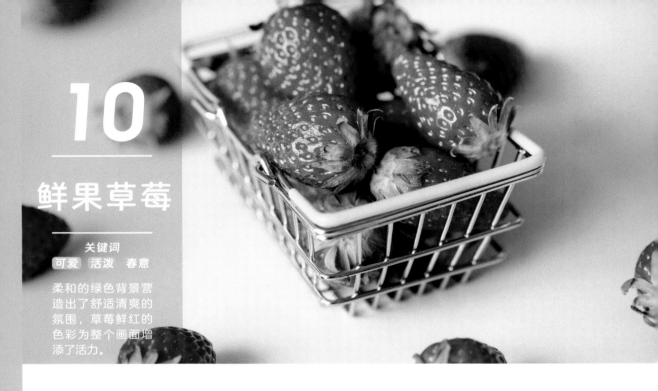

10

鲜果草莓

关键词
可爱 活泼 春意

柔和的绿色背景营造出了舒适清爽的氛围，草莓鲜红的色彩为整个画面增添了活力。

● 饮水的火烈鸟

43-24-92-0
164-171-51
#a4ab33

5-15-0-0
242-226-238
#f2e2ee

0-43-15-0
243-172-182
#f3acb6

67-24-34-0
87-157-165
#579da5

● 酒心巧克力

87-45-86-0
10-116-76
#0a744c

50-27-100-0
147-161-37
#93a125

0-21-23-0
251-215-193
#fbd7c1

7-18-87-0
241-208-39
#f1d027

● 夏末粉菊

65-20-43-0
93-163-152
#5da398

34-13-17-0
179-203-207
#b3cbcf

8-55-48-0
228-141-117
#e48d75

0-28-16-0
248-203-198
#f8cbc6

● 春意蔓延

70-52-70-0
97-115-91
#61735b

25-13-25-0
201-210-194
#c9d2c2

8-22-10-0
235-210-214
#ebd2d6

12-64-35-0
218-120-129
#da7881

1	2	3	4	5	6	7	8	9
0-76-15-0	12-63-35-0	0-31-20-0	5-16-0-0	5-18-87-0	38-6-30-0	34-13-17-0	65-20-43-0	87-45-85-0
234-94-141	219-122-130	247-196-188	242-224-237	245-210-37	170-208-189	179-203-207	93-163-152	9-116-77
#ea5e8d	#db7a82	#f7c4bc	#f2e0ed	#f5d225	#aad0bd	#b3cbcf	#5da398	#09744d

● 双色搭配

❶❺

❽

❶❸

❶

❼❾

❺❽

● 三色搭配

❷❸❻　　❻❽　　❶❺❾

❶❸❻　　❺❼❽　　❷❺❻

❸❺❻　　❷❽❺　　❸❹❻

● 图案填色

❶❷❸　❹❺❻❼❽❾

● 四色搭配

❷　❺❻

❸❼❽

❷❸❻❽

❶❺❽❾

可
爱
·
活
泼
·
春
意

装饰
Decoration

贴纸
Sticker

标志
Logo

标签
Label

● 家居色彩搭配

可爱 · 活泼 · 春意

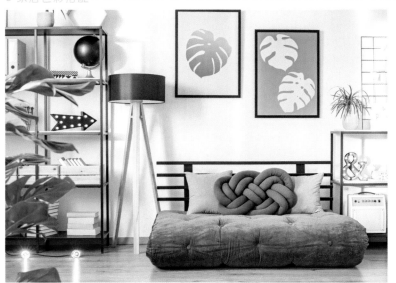

○ 0-2-4-0
255-252-247
#fffcf7

● 25-33-41-0
201-176-149
#c9b095

● 42-9-27-0
158-199-190
#9ec7be

● 7-24-21-0
237-205-193
#edcdc1

乳白色的墙面搭配浅棕灰色的木地板，使整个氛围显得舒适、柔和。

蓝绿色在注入自然气息的同时，给人清凉、镇定的感受。

暖粉色让整个空间变得可爱、亲切，少女感十足。作为房间内少有的暖色，中和了黑色家居带来的冰冷感。

形象搭配
Image matching

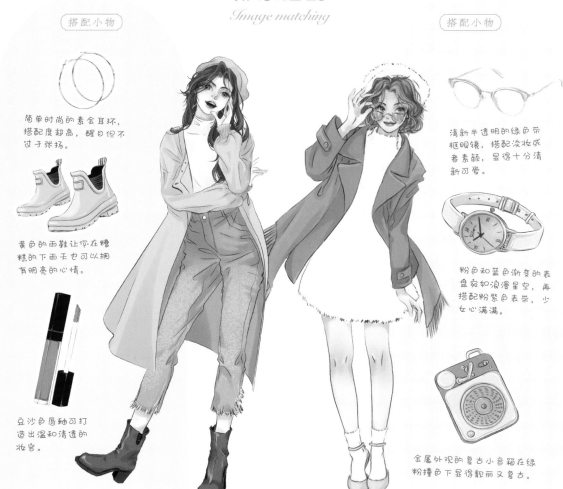

搭配小物

简单时尚的素金耳环，搭配度超高，醒目但不过于张扬。

黄色的雨鞋让你在糟糕的下雨天也可以拥有明亮的心情。

豆沙色唇釉可打造出温和清透的妆容。

搭配小物

清新半透明的绿色荼框眼镜，搭配淡妆或者素颜，显得十分清新可爱。

粉色和蓝色渐变的表盘宛如浪漫星空，再搭配粉紫色表带，少女心满满。

金属外观的复古小音箱在绿粉撞色下显得靓丽又复古。

可爱·活泼·春意

● 帅气的休闲女性
展现干练利落感

粉色的风衣搭配浅色修身上衣，凸显出深棕色长卷发的自然随性。高腰毛边牛仔裤搭配棕色皮靴，可爱又帅气。

● 任性的时尚女孩
粉红配绿打造俏皮形象

白色的长毛衣和毛绒帽子给人温暖柔软的感觉，而粉绿撞色的大衣和时尚的墨镜则体现了青春和个性。

11

五彩棒棒糖

关键词

欢快　雅嫩　愉悦

大面积的粉色营造出
了可爱的氛围，而整
齐排列的五彩棒棒糖
显得活泼、欢快。

● 棉花糖

0-40-10-0	244-179-194 #f4b3c2
4-13-0-0	245-230-241 #f5e6f1
0-25-5-0	249-210-220 #f9d2dc
15-65-20-0	213-117-148 #d57594

● 粉菱绽放

10-54-20-0	224-143-161 #e08fa1
5-34-16-0	238-188-191 #eebcbf
6-25-28-0	239-203-180 #efcbb4
17-60-28-0	211-127-143 #d37f8f

● 浪漫下午茶

3-22-0-0	244-215-231 #f4d7e7
14-10-0-0	224-227-242 #e0e3f2
15-60-0-0	213-128-178 #d580b2
26-60-60-0	195-122-96 #c37a60

● 甜蜜糖果

6-14-9-0	241-226-225 #f1e2e1
5-10-0-0	243-235-244 #f3ebf4
10-20-0-0	231-213-232 #e7d5e8
22-54-28-0	203-137-150 #cb8996

1	2	3	4	5	6	7	8	9
0-9-10-0	6-25-28-0	0-24-15-0	3-25-6-0	4-13-0-0	10-20-0-0	0-40-10-0	5-77-55-0	0-60-85-0
254-239-229	239-203-180	249-211-205	244-208-218	245-230-241	231-213-232	244-179-194	227-91-89	240-131-44
#feefe5	#efcbb4	#f9d3cd	#f4d0da	#f5e6f1	#e7d5e8	#f4b3c2	#e35b59	#f0832c

● 双色搭配

● 三色搭配

● 图案填色

● 四色搭配

欢
快
·
稚
嫩
·
愉
悦

装饰
Decoration

OUR
Love

Don't
forget to
Save the Date
27th of June
2018

it's a girl

标志
Logo

贴条
Sticker

● 家居色彩搭配

欢
快
·
稚
嫩
·
愉
悦

4-9-11-0	26-25-21-0	6-25-12-0
246-236-227	198-190-190	238-205-208
#f6ece3	#c6bebe	#eecdd0

12-27-43-0
228-194-149
#e4c295

米白色墙面与浅灰色布艺制品搭配，奠定了舒适的空间基调。

点缀粉色使整个房间具有可爱的女性气质；搭配编织物和可爱的小动物装饰，给人亲近的印象。

木制地板、家具及编织质感的座椅增加了房间的暖色调，给人温暖舒适的感受。

形象搭配
Image matching

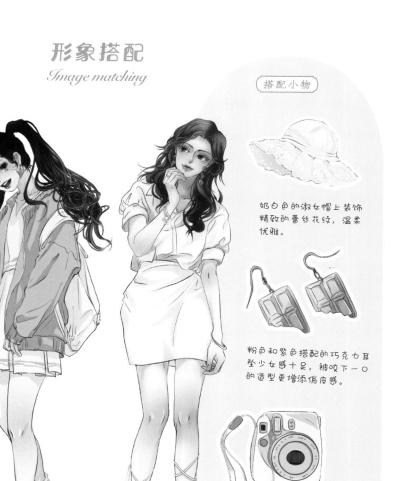

猫耳耳机让你的可爱感在人群中立刻凸显出来。

兔系少女必备的异形手机壳，可爱的毛绒"尾巴"还可以充当减压神器。

粉白条纹的旱冰鞋让人想起草莓硬糖，复古又可爱。

奶白色的淑女帽上装饰精致的蕾丝花纹，温柔优雅。

粉色和紫色搭配的巧克力耳坠少女感十足，被咬下一口的造型更增添俏皮感。

粉色的拍立得相机是萌系少女的必备品，既可以记录生活又可以当作装饰。

欢快・稚嫩・愉悦

● 活泼可爱的学生
休闲粉白打造清新萌系感

粉白色的裙装搭配粉色的休闲运动外套，再加上简单的粉白色运动鞋和双肩包，青春活力的学生气息扑面而来。

● 温柔动人的少女风
浅暖色系打造知性温柔形象

自然慵懒的棕红色卷发在简约的浅暖色系穿搭的衬托下，宛如清晨暖阳，给人知性又温柔的印象。

12

甜蜜派对

关键词
甜蜜　梦幻　可爱

紫色和蓝色拥有梦幻感，黄色和绿色则增添了活力和明媚感，它们共同营造出了甜蜜欢快的氛围。

● 法式棉花糖

2-13-19-0
250-229-209
#fae5d1

12-0-74-0
235-234-89
#ebea59

20-0-7-0
212-236-240
#d4ecf0

0-20-7-0
250-219-223
#fadbdf

● 梦幻甜甜圈

5-7-57-0
247-232-132
#f7e884

8-30-0-0
233-195-220
#e9c3dc

34-0-9-0
177-222-233
#b1dee9

41-80-0-0
164-74-151
#a44a97

● 扭扭棉花糖

8-32-0-0
232-191-217
#e8bfd9

50-0-8-0
128-205-231
#80cde7

5-9-34-0
245-232-183
#f5e8b7

0-68-5-0
236-115-163
#ec73a3

● 甜蜜集市

6-40-52-0
236-172-122
#ecac7a

68-0-15-0
43-186-215
#2bbad7

0-70-48-0
236-109-104
#ec6d68

0-34-11-0
246-191-200
#f6bfc8

1	2	3	4	5	6	7	8	9
14-58-15-0	0-21-7-0	0-35-10-0	15-30-0-0	70-78-0-0	68-0-28-0	50-0-48-0	5-10-73-0	5-0-40-0
216-133-163	250-218-221	245-190-200	219-190-218	102-72-154	53-185-192	137-201-155	247-225-88	248-245-176
#d885a3	#fadadd	#f6bec8	#dbbeda	#66489a	#35b9c0	#89c99b	#f7e158	#f8f5b0

● 双色搭配

① ④

③ ⑦

③ ⑥

❺ ⑧

⑦ ⑧

④ 9

① ❺

④ ⑧

⑦ 9

● 三色搭配

❺ ⑥ 9

① ⑦ ⑧

① ⑧ ❺

④ ④ 9

③ ④ ⑥

④ ⑥ 9

③ ❺ ⑥

④ ⑦ ⑧

② ④ ❺

● 图案填色

① ② ③ ④ ❺ ⑥ ⑦ ⑧ 9

● 四色搭配

⑥ ⑦ ⑧ 9

① ④ ⑦ 9

③ ④ ⑥ ⑧

② ④ ❺ ⑥

甜蜜 • 梦幻 • 可爱

标志
Logo

装饰
Decoration

Let's Go On An
Adventure!

from:

明信片
Postcard

HELLO
Summer

贴纸
Sticker

● 家居色彩搭配

甜蜜 · 梦幻 · 可爱

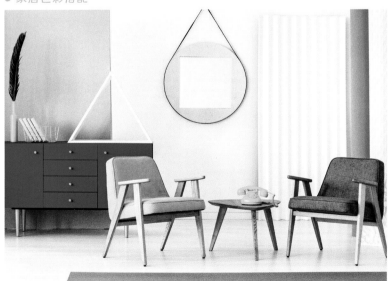

0-0-0-10	0-7-80-0	5-18-10-0
239-239-239	255-232-63	242-219-219
#efefef	#ffe83f	#f2dbdb

76-16-38-0
18-159-163
#129fa3

房间内大面积的灰白色营造出了素雅、明亮的氛围，搭配明亮的黄色，增添了温暖愉悦感。

粉色增加了女性感，给人柔和、可爱的印象。

饱和度较高的蓝绿色让整个空间氛围更加活泼，与粉色和黄色形成撞色，减弱了大面积灰白色带来的空旷感。

形象搭配
Image matching

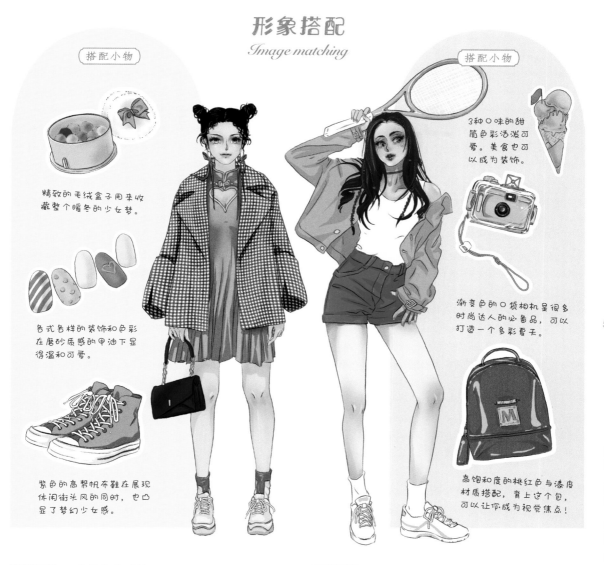

搭配小物

精致的毛绒盒子用来收藏整个暖冬的少女梦。

各式各样的装饰和色彩在磨砂质感的甲油下显得温和可爱。

紫色的高帮帆布鞋在展现休闲街头风的同时，也凸显了梦幻少女感。

搭配小物

3种口味的甜简色彩活泼可爱。美食也可以成为装饰。

渐变色的口袋相机是很多时尚达人的必备品，可以打造一个多彩夏天。

高饱和度的桃红色与漆皮材质搭配，背上这个包，可以让你成为视觉焦点！

甜蜜·梦幻·可爱

● 蓝紫色的碰撞
展现个性十足的街头风尚

丸子头搭配夸张的耳饰、旗袍元素与百褶裙结合的连衣裙，以及设计感十足的袜子，整体彰显了时尚风格。

● 网球少女
运动场上清爽的夏日凉风

蓝绿色系的休闲穿搭清爽、舒适又随性，再加上粉色的点缀，轻快洒脱又不失少女的可爱。

13

玫瑰之约

恬静　浪漫　温柔

清晨的阳光洒在窗台上，婚礼蛋糕上装饰着的粉色玫瑰，象征着爱的誓言。

● 樱花飞雪

6-5-0-0
242-242-249
#f2f2f9

10-23-40-0
232-203-159
#e8cb9f

32-15-73-0
189-195-93
#bdc35d

3-0-0-0
250-253-255
#fafdff

● 花朵糕点

0-18-11-0
251-223-218
#fbdfda

4-13-21-0
246-228-205
#f6e4cd

44-0-15-0
150-211-220
#96d3dc

5-3-6-0
245-246-242
#f5f6f2

● 清晨芬芳

8-9-9-0
238-233-230
#eee9e6

8-11-4-0
237-230-236
#ede6ec

3-39-0-0
240-181-209
#f0b5d1

20-6-15-0
212-226-220
#d4e2dc

● 翻糖蛋糕

12-10-0-0
229-229-243
#e5e5f3

7-8-27-0
241-233-197
#f1e9c5

0-22-12-0
250-215-212
#fad7d4

30-0-32-0
190-223-190
#bedfbe

1	2	3	4	5	6	7	8	9
14-0-10-0	30-0-30-0	5-13-20-0	7-8-27-0	5-15-70-0	0-18-10-0	0-40-0-0	14-14-0-0	40-0-15-0
226-241-235	190-223-194	244-227-206	241-233-197	245-217-95	251-223-220	244-180-208	224-220-238	162-215-221
#e2f1eb	#bedfc2	#f4e3ce	#f1e9c5	#f5d95f	#fbdfdc	#f4b4d0	#e0dcee	#a2d7dd

● 双色搭配

● 三色搭配

● 图案搭配

● 四色搭配

恬静 · 浪漫 · 温柔

装饰
Decoration

明信片
Postcard

标志
Logo

标签
Label

● 家居色彩搭配

恬静 · 浪漫 · 温柔

○ 0-0-0-5
247-247-248
#f7f8f8

● 0-21-9-0
250-217-218
#fad9da

● 28-0-21-0
194-227-212
#c2e3d4

● 20-15-15-0
211-212-211
#d3d4d3

亮白色墙面和地板营造出干净明亮的氛围。

粉色和绿叶图案的床上用品，给人可爱清爽的印象。加上房间内的植物装饰，营造出了自然清爽的氛围。

点缀的浅灰色增强了空间的洁净感，与亮白色搭配，整个房间显得更开阔。

形象搭配
Image matching

搭配小物

金属的樱花造型耳饰让素雅简约的造型变得精致。

水红色的口红非常适合亚洲人,是日常化妆必备品。

郊游时随身携带一个微单数码相机,随时记录美好的瞬间。

搭配小物

本子简洁的外观设计加清爽的色彩,凸显人物干练利落形象的同时,不失少女感。

明黄色的手包边缘装饰着金属铆钉,给人明媚又时尚的印象。

蒂芙尼蓝加金色的表盘,搭配简约的细表带,给人精致轻盈的印象。

恬静・浪漫・温柔

● 清新浪漫风
简约爽朗的夏日穿搭

清爽干净的白色无袖上衣,搭配暖粉色的百褶裙,简约甜美。白色凉鞋和帽子使人联想到阳光和草坪,清爽自然。

● 休闲轻熟风
职场中干练又不失女人味儿的穿搭

慵懒的毛衫搭配浅色阔腿裤,给人慵懒柔软的印象。浅蓝色的简约风衣搭配金属扣手包,增强了职业女性的干练感。

14

彩色泡泡

关键词

愉快　可爱　天真

五颜六色的泡泡相互碰撞、融合，制造出梦幻缤纷的彩色世界。

● 坚果蛋糕

	5-15-87-0 246-215-36 #f6d724
	2-31-0-0 244-198-220 #f4c6dc
	41-47-0-0 163-141-193 #a38dc1
	100-0-0-0 0-160-233 #00a0e9

● 乐高玩具

	70-25-0-0 64-154-214 #409ad6
	0-54-76-0 241-145-65 #f19141
	85-84-0-0 65-59-148 #413b94
	7-7-70-0 244-228-98 #f4e462

● 彩色积木

	7-20-88-0 241-205-35 #f1cd23
	7-95-90-0 221-39-35 #dd2723
	50-60-20-0 145-113-153 #917199
	53-16-100-0 136-174-39 #88ae27

● 趣味海洋球

	47-0-30-0 143-206-192 #8fcec0
	0-34-87-0 248-184-37 #f8b825
	56-20-0-0 115-173-222 #73adde
	10-45-0-0 225-163-199 #e1a3c7

1
0-36-0-0
245-189-213
#f5bdd5

2
55-75-0-0
135-81-157
#87519d

3
80-75-0-0
74-75-157
#4a4b9d

4
100-90-0-0
11-49-143
#0b318f

5
70-10-0-0
32-174-229
#20aee5

6
60-0-30-0
97-193-190
#61c1be

7
0-80-67-0
234-85-69
#ea5545

8
10-15-87-0
236-211-41
#ecd329

9
13-0-86-0
234-231-46
#eae72e

● 双色搭配

COLOR ❸❺
COLOR ❶❻
COLOR ❹❾

❺❼ ❷❻ ❻❾

❶❹ ❺❽ ❶❼

● 三色搭配

❻❼❽ ❶❸❾ ❶❷❻

❹❼❽ ❶❸❺ ❶❷❾

❸❻❾ ❹❺❽ ❶❺❾

● 图案填色

❶❷❸❹❺❻❼❽❾

● 四色搭配

❶❷❹❾

❶❺❻❼

❶❸❼❾

❶❹❻❾

愉快 · 可爱 · 天真

装饰
Decoration

SKTBD
since 1988

SUPER SKATER

装束
Outfit

Skateboard

标志
Logo

贴纸
Sticker

● 家居色彩搭配

愉
快
·
可
爱
·
天
真

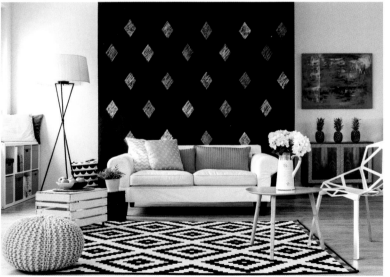

○ 0-0-0-5
247-247-248
#f7f8f8

● 13-27-44-0
226-192-147
#e2c093

● 100-100-100-100
0-0-0
#000000

● 3-20-57-0
247-211-124
#f7d37c

● 63-7-34-2
89-180-176
#59b4b0

○ 0-29-11-0
248-202-206
#f8cace

亮白色墙面和原木地板营造出了柔和、温暖的氛围。

黑色的背景墙衬托出了浅色沙发，与沙发前黑白纹路的地毯相互呼应。

淡黄色、松石绿和粉色的点缀分布在各个地方，烘托出了欢快、轻盈的氛围。

形象搭配
Image matching

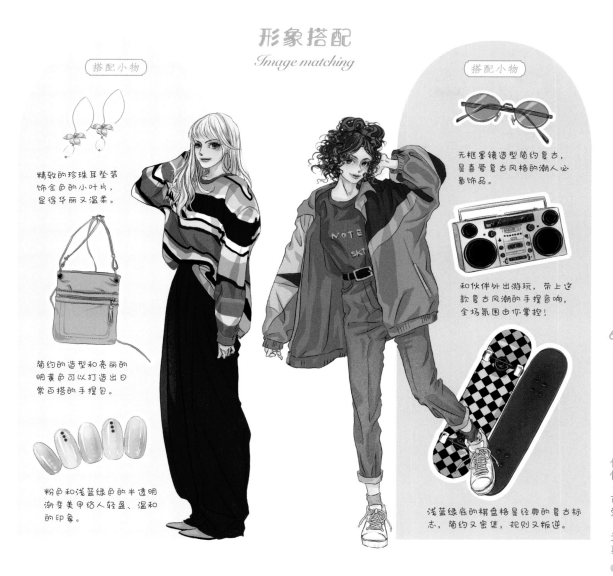

搭配小物

精致的珍珠耳坠装饰金色的小叶片，显得华丽又温柔。

简约的造型和亮丽的明黄色可以打造出日常百搭的手提包。

粉色和浅蓝绿色的半透明渐变美甲给人轻盈、温和的印象。

搭配小物

无框墨镜造型简约复古，是喜爱复古风格的潮人必备饰品。

和伙伴外出游玩，带上这款复古风潮的手提音响，全场氛围由你掌控！

浅蓝绿底的棋盘格是经典的复古标志，简约又密集，规则又叛逆。

愉快・可爱・天真

● 休闲的都市感
恰到好处的繁简处理

色彩鲜艳的条纹毛衣质感松软，自然下坠形成的褶皱让整体形象更显活泼，再搭配一条纯色阔腿裤，给人休闲自在的感觉。

● 复古滑板少女
用色彩表明态度

不管是上衣、裤子还是休闲外套，都采用了多种色块，再点缀黄色增加细节，普通的款式也能透出复古的气质。

15

狂欢夜

关键词

兴奋 **热闹** **欢快**

夜幕降临，城市中霓虹灯闪烁——嘉年华的狂欢派对刚刚拉开序幕。

● 几何涂鸦

80-71-73-45
47-54-51
#2f3633

20-87-58-0
202-64-81
#ca4051

70-0-20-0
27-184-206
#1bb8ce

91-72-15-0
28-79-146
#1c4f92

● 缤纷玫瑰

10-10-88-0
238-219-35
#eedb23

0-93-20-0
230-36-117
#e62475

61-0-25-0
91-192-199
#5bc0c7

100-87-0-0
0-53-146
#003592

● 光影斑驳

15-100-100-0
208-18-27
#d0121b

81-50-0-0
42-112-184
#2a70b8

0-67-92-0
238-115-25
#ee7319

100-90-15-0
12-52-132
#0c3484

● 绚烂烟火

0-78-50-0
234-89-95
#ea595f

0-40-85-0
246-172-45
#f6ac2d

50-0-40-0
135-202-172
#87caac

60-98-81-53
76-11-27
#4c0b1b

1	2	3	4	5	6	7	8	9
0-78-50-0	0-67-92-0	10-11-88-0	0-0-0-0	70-0-20-0	100-87-5-0	100-80-50-0	0-0-0-95	15-0-15-85
234-89-95	238-115-25	237-217-35	255-255-255	27-184-206	1-54-142	0-69-103	47-39-37	65-69-63
#ea595f	#ee7319	#edd923	#ffffff	#1bb8ce	#01368e	#004567	#2f2725	#41453f

● 双色搭配

❶❽　❹❼　❸❺

❸❾　❶❼　❶❸

❸❼　❷❻　❷❽

● 三色搭配

❶❸❾　❸❺❼　❷❸❺

❹❺❽　❶❻❼　❹❺❼

❷❺❼　❷❸❽　❷❹❺

● 图案填色

❶❷❸❹❺❻❼❽❾

● 四色搭配

❶❸❼❽　❶❸❺❻

❸❹❽❾　❷❸❺❼

兴
奋
·
热
闹
·
欢
快

装饰
Decoration

标签
Label

标志
Logo

明信片
Postcard

MAKE a WISH

CIRCUS
NEW SHOW

Hello Summer

● 家居色彩搭配

兴奋 · 热闹 · 欢快

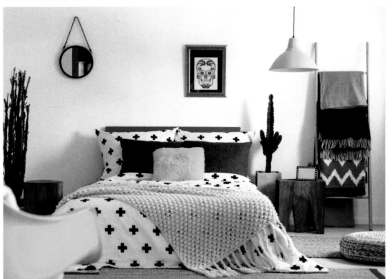

0-10-5-0	0-60-0-0	0-11-83-0
253-238-237	238-135-180	255-225-51
#fdeeed	#ee87b4	#ffe133

70-55-30-0
95-111-144
#5f6f90

粉白色的墙面搭配桃粉色的点缀，整个空间呈现较明显的女性化特质，时尚又可爱。

几处明黄色的点缀使整个房间活泼感十足，带给人愉悦、兴奋的心情。

灰蓝色为整个空间增加了沉稳的气质，使黄色和桃粉色不会过于突兀，增强层次感。

形象搭配
Image matching

色彩斑斓的手工耳坠造型
简洁大方，充满时尚感。

独特造型的手提包是街头潮
人的必备单品之一，墨绿色
搭配金色，低调又华丽。

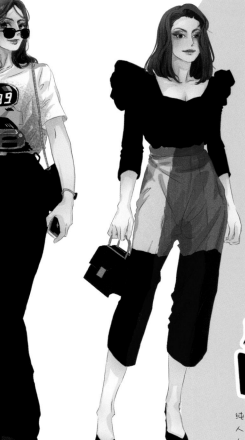

复古的暗红色口红显得成
熟又干练，让你一整天都
气场满满。

设计简约的银色组合戒
指，突出其金属质感和
造型，显得干练利落。

彩色的独角兽钥匙扣可以表
现那颗藏不住的少女心。

纯黑色的翻皮高跟短靴让
人显得身材高挑，是职场
女强人必备的单品。

兴
奋
·
热
闹
·
欢
快

● 坚持自我的IT女孩
 时刻散发着让人倾倒的魅力

简单的浅色T恤加上黑色缎面阔腿裤和随
意搭配的精致饰品，再带上最自信的笑
容，魅力瞬间爆发！

● 彩色与黑色的碰撞
 展现灵活干练的职场形象

黑色的泡泡袖上衣增强了人物的气场，也
将整体重心上提，再搭配撞色拼接七分
裤，呈现出精致干练的女强人形象。

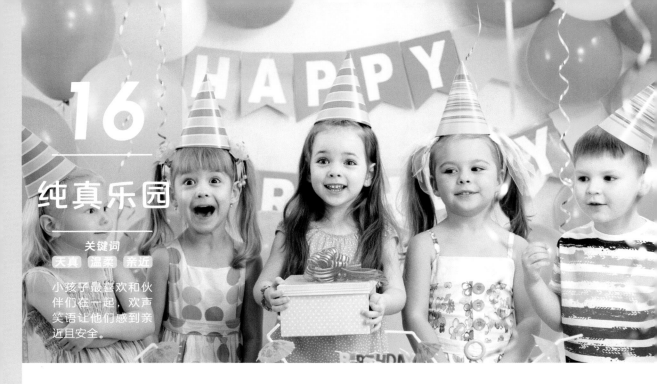

16

纯真乐园

关键词

天真　温柔　亲近

小孩子最喜欢和伙伴们在一起，欢声笑语让他们感到亲近且安全。

● 晴空绿枝

38-3-4-0
166-215-239
#a6d7ef

12-4-3-0
230-239-245
#e6eff5

27-18-83-0
200-194-66
#c8c242

6-23-50-0
241-204-138
#f1cc8a

● 微观气泡

3-3-3-0
249-248-248
#f9f8f8

5-23-40-0
242-206-159
#f2ce9f

0-56-50-0
240-141-113
#f08d71

60-8-10-0
96-185-219
#60b9db

● 休闲码头

0-56-90-0
241-140-29
#f18c1d

0-20-15-0
251-218-209
#fbdad1

70-10-25-0
53-173-190
#35adbe

24-0-9-0
203-232-235
#cbe8eb

● 甜蜜马卡龙

35-0-53-0
180-215-145
#b4d791

0-47-44-0
243-161-131
#f3a183

0-25-0-0
249-211-227
#f9d3e3

13-72-34-0
215-101-123
#d7657b

1	2	3	4	5	6	7	8	9
34-0-7-0	3-3-3-0	60-10-10-0	75-38-10-0	20-0-60-0	56-7-56-0	5-23-36-0	0-44-36-0	13-72-34-0
177-222-237	249-248-248	97-183-217	59-133-187	217-228-128	121-186-136	242-206-166	244-168-147	215-101-123
#b1deed	#f9f8f8	#61b7d9	#3b85bb	#d9e480	#79ba88	#f2cea6	#f4a893	#d7657b

● 双色搭配

① ⑥ ⑦ ⑨ ② ③

⑤ ⑨ ② ④ ① ④

① ② ⑤ ⑥ ① ⑨

● 三色搭配

① ③ ⑧ ① ② ⑧ ③ ⑤ ⑥

② ⑦ ⑨ ② ④ ⑤ ① ⑦ ⑨

⑤ ⑥ ⑨ ① ② ③ ④ ⑥ ⑨

● 图案填色

① ② ③ ④ ⑤ ⑥ ⑦ ⑧ ⑨

● 四色搭配

① ⑥ ⑦ ⑨ ① ② ⑤ ⑥

② ④ ⑦ ⑨ ① ② ③ ⑦

天真 · 温柔 · 亲近

装饰
Decoration

Aloha

Born to
Surf

Surf
Club
Extreme
Sport

贺卡
Card

I LOVE YOU

旅行箱
Suitcase

标志
Logo

贴纸
Sticker

SURFERS

天真 · 温柔 · 亲近

● 家居色彩搭配

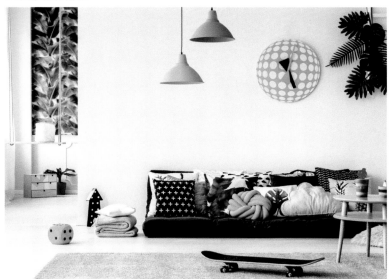

○ 0-0-0-10	● 73-30-37-0	● 46-0-30-0
239-239-239	67-144-155	146-207-192
#efefef	#43909b	#92cfc0
● 7-11-84-0		
243-220-51		
#f3dc33		

灰白色的墙面和地板打造了明亮开阔的空间感，再搭配冷色系，很容易给人带来清爽感。

蓝绿色系的搭配营造出层次丰富的空间感，自然气息扑面而来。

明黄色的点缀使房间有了活力，再搭配蓝绿色，整个空间充满了生命力。

形象搭配
Image matching

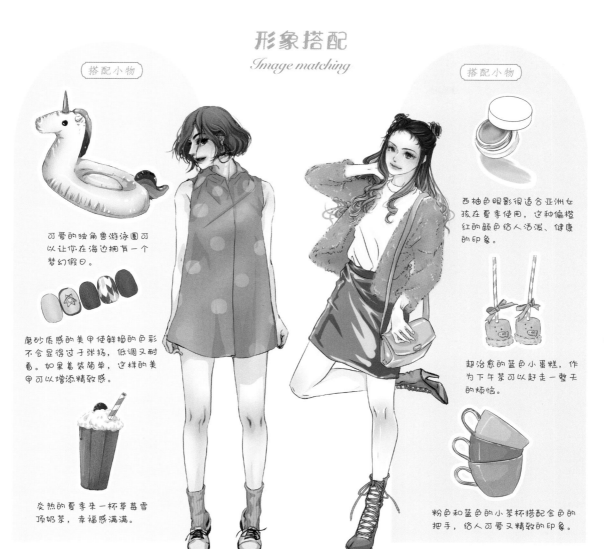

搭配小物

可爱的独角兽游泳圈可以让你在海边拥有一个梦幻假日。

磨砂质感的美甲使鲜艳的色彩不会显得过于张扬，低调又耐看。如果着装简单，这样的美甲可以增添精致感。

炎热的夏季来一杯草莓雪顶奶茶，幸福感满满。

搭配小物

西柚色眼影很适合亚洲女孩在夏季使用，这种偏橙红的颜色给人活泼、健康的印象。

超治愈的蓝色小蛋糕，作为下午茶可以赶走一整天的烦恼。

粉色和蓝色的小茶杯搭配金色的把手，给人可爱又精致的印象。

天真 · 温柔 · 亲近

● 清爽的能量少女
蓝绿搭配打造清新感

无袖连衣裙造型简单修身，点缀嫩绿色大波点，并搭配迎合服装色彩的绿色袜子，给人纯真清爽的印象。

● 青春洋溢的夏末
浅色也能撞出少女感

整体以粉红色为主色调，毛绒的粉色外套搭配蓝色的皮制裙子和嫩绿色的包包，材质形成强烈对比，简约而不单调。

17

活力满满

关键词
兴奋　活力　幸福

红、橙、黄色系碰撞出惊人的活力，再搭配蓝色，可展现出积极向上的正能量。

● 能量分布

0-45-20-0 243-167-172 #f3a7ac	
0-80-85-0 234-85-41 #ea5529	
0-58-92-0 240-135-22 #f08716	
32-27-100-0 189-175-6 #bdaf06	

● 涂鸦王国

0-96-90-0 231-31-32 #e71f20	
0-15-87-0 255-218-31 #ffda1f	
90-60-0-0 0-94-173 #005ead	
0-72-21-0 235-104-139 #eb688b	

● 缤纷郁金香

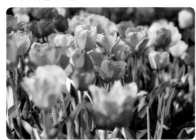

5-92-100-0 225-50-18 #e13212	
0-22-76-0 252-207-75 #fccf4b	
0-62-25-0 238-129-145 #ee8191	
0-62-90-0 239-127-30 #ef7f1e	

● 布偶集市

7-5-84-0 245-230-51 #f5e633	
16-100-80-0 206-16-49 #ce1031	
0-43-82-0 245-167-54 #f5a736	
0-46-50-0 243-163-121 #f3a379	

1	**2**	**3**	**4**	**5**	**6**	**7**	**8**	**9**
60-15-10-0	90-62-0-0	30-25-100-0	5-5-85-0	0-46-50-0	0-43-82-0	0-80-85-0	15-100-80-0	35-87-100-0
101-176-212	0-91-170	194-179-0	249-231-44	243-163-121	245-167-54	234-85-41	208-15-49	177-65-35
#65b0d4	#005baa	#c2b300	#f9e72c	#f3a379	#f5a736	#ea5529	#d00f31	#b14123

● 双色搭配

⑤⑦　❶③　❷⑥

❷③　④❾　④⑦

⑤❽　⑦❾　❶⑥

● 三色搭配

④⑥❽　❷④⑦　❶④❾

⑤⑦❾　❶③⑦　❷⑤❽

❶④⑥　❷⑤⑦　❶③④

● 图案填色

❶❷③④⑤⑥⑦❽❾

● 四色搭配

④⑥⑦❽　❶④⑥❾

❶❷⑥⑦　❷⑥⑦❾

興
奮
·
活
力
·
幸
福

装束
Outfit

装饰
Decoration

LET'S CELEBRATE
our love
SAVE THE DATE

标志
Logo

贴纸
Sticker

● 家居色彩搭配

兴奋 · 活力 · 幸福

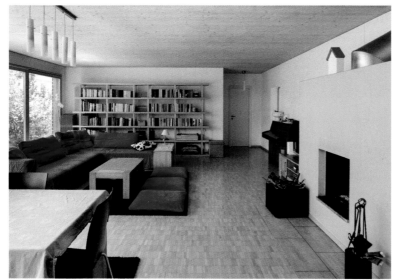

| | 13-27-44-0
226-192-147
#e2c093 | ● | 0-0-0-100
35-24-21
#231815 | ● | 18-95-55-0
204-38-80
#cc2650 |
| | 8-10-87-0
241-221-36
#f1dd24 | | | | |

房屋为开放式空间。光面原木色木地板与黑色地毯在平面上对空间进行了功能划分，使空间层次清晰、井井有条。

玫红色沙发和坐垫相互呼应，增强了空间的整体感。

柠檬黄的墙面提亮了整个空间，与玫红色搭配，显得个性又时尚。

形象搭配
Image matching

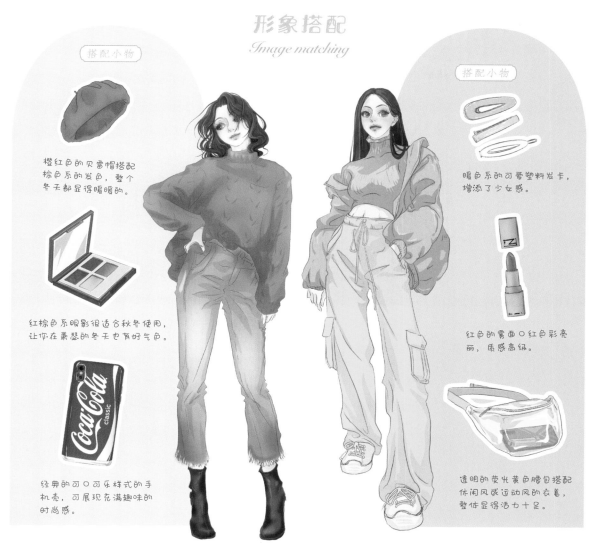

搭配小物

橙红色的贝雷帽搭配棕色系的发色，整个冬天都显得暖暖的。

红棕色系眼影很适合秋冬使用，让你在萧瑟的冬天也有好气色。

经典的可口可乐样式的手机壳，可展现充满趣味的时尚感。

搭配小物

暖色系的可爱塑料发卡，增添了少女感。

红色的雾面口红色彩亮丽，质感高级。

透明的荧光黄色腰包搭配休闲风或运动风的衣着，整体显得活力十足。

● 都市的冬日暖阳
橙红色系让冬日尽显活力

橙红色给人活力、热情的印象，而毛边牛仔裤和深蓝色短靴与橙色上衣碰撞，给人干练、利落的印象。

● 随性的街舞女孩
大色块碰撞出张扬个性

紧身的高腰毛衣凸显身材曲线，再搭配蓬松的紫色外套和宽松的工装裤，让人显得美丽动人的同时又自信洒脱。

兴奋・活力・幸福

18

一枝独秀

关键词

自然 宁静 清新

夏日的松枝还没有变成棕色，针叶嫩芽和松塔都呈现出新鲜的嫩绿色，充满了生机。

● 叶影交错

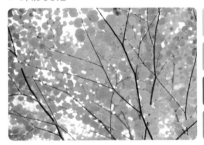

43-0-45-0
157-208-162
#9dd0a2

48-0-100-0
149-197-27
#95c51b

80-47-100-0
62-116-56
#3e7438

61-24-71-0
114-159-100
#729f64

● 虎皮鹦鹉

12-0-58-0
234-236-133
#eaec85

53-9-100-0
135-182-37
#87b625

33-45-60-0
184-147-106
#b8936a

62-73-90-10
115-81-53
#735135

● 开胃苹果汁

7-8-86-0
244-225-42
#f4e12a

22-0-37-0
210-230-181
#d2e6b5

34-14-100-0
186-192-0
#bac000

59-30-100-0
123-150-45
#7b962d

● 晴空碧树

28-0-82-0
200-218-71
#c8da47

35-0-10-0
175-221-231
#afdde7

70-12-100-0
78-164-53
#4ea435

82-30-100-0
28-135-59
#1c873b

1	2	3	4	5	6	7	8	9
62-73-90-0	33-46-62-0	7-7-70-0	28-0-82-0	43-0-40-0	35-20-100-0	60-12-100-0	75-40-100-0	60-0-50-0
123-86-57	184-145-102	244-228-98	200-218-71	157-209-172	183-183-7	115-172-45	77-127-55	102-191-151
#7b5639	#b89166	#f4e462	#c8da47	#9dd1ac	#b7b707	#73ac2d	#4d7f37	#66bf97

● 双色搭配

⑥⑧

④⑤

COLOR
②⑨

❶③

❶⑤

❶⑨

❶②

⑤⑦

③⑦

● 三色搭配

❶②③

④⑥⑦

③⑤⑦

③⑤⑨

⑤⑦⑧

③⑦⑧

③④⑦

❶⑧⑨

②③⑤

● 图案填色

❶②③④⑤⑥⑦⑧⑨

● 四色搭配

②⑧⑧⑨

②④⑤⑧

❶④⑧⑨

❶⑥⑥⑧

装饰
Decoration

Natural
★ PREMIUM ★
QUALITY

书签
Bookmarker

100%
ORGANIC
★Food★

SPRING
IS HERE

标签
Label

标志
Logo

邮票
Stamp

● 家居色彩搭配

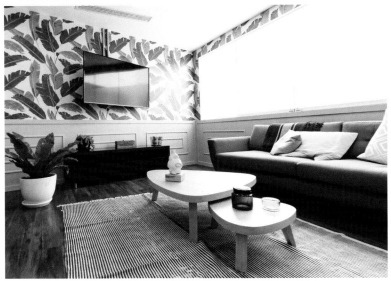

自
然
·
宁
静
·
清
新

18-8-12-0	60-31-56-0	58-68-94-24
217-225-224	117-151-123	110-79-41
#d9e1e0	#75977b	#6e4f29

52-42-34-0	7-12-76-0
139-142-151	243-219-79
#8b8e97	#f3db4f

绿色植物图案的壁纸给整个客厅带来了焕然一新的感觉，充满了自然的气息。

色彩较深的褐色木地板使空间色彩结构更显稳定。

低调的中灰色沙发衬托出明黄色的锐利，整个房间显得活泼、温馨。

形象搭配
Image matching

搭配小物

搭配小物

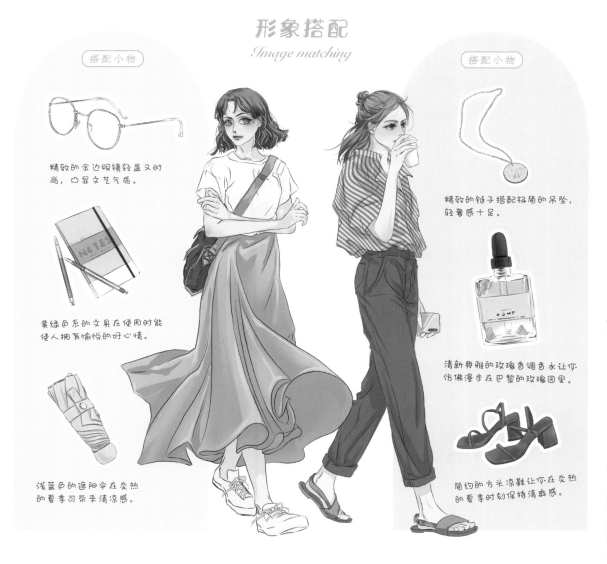

精致的金边眼镜轻盈又时尚，凸显文艺气质。

黄绿色系的文具在使用时能使人拥有愉悦的好心情。

浅蓝色的遮阳伞在炎热的夏季可带来清凉感。

精致的链子搭配极简的吊坠，轻奢感十足。

清新典雅的玫瑰香调香水让你仿佛漫步在巴黎的玫瑰园里。

简约的方头凉鞋让你在炎热的夏季时刻保持清爽感。

自然·宁静·清新

● 青春洋溢的大学生
清爽的搭配度过炎热夏日

清爽的浅色T恤搭配嫩绿色长裙，简约清爽，既凸显了腰身，又展现出自信、干练的气场。

● 在咖啡店的悠闲午后
随意又干练的休闲职业装

深绿色修身长裤搭配简约的手工凉鞋，再加上颇具职场感的蓝色条纹衬衫，休闲又干练。

资源下载码： drxscm

19

海浪沙滩

关键词

碧蓝的海水安静地流动着，轻抚着米白色的细沙，呈现出夏日海滩的惬意。

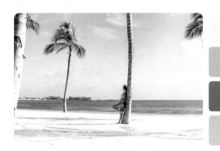

	10-6-5-0 234-237-240 #eaedf0
	36-20-15-0 175-190-204 #afbecc
	74-40-43-0 73-130-138 #49828a
	18-25-28-0 215-195-179 #d7c3b3

	50-24-58-0 143-168-123 #8fa87b
	0-10-7-0 253-237-233 #fdede9
	0-18-3-0 251-224-231 #fbe0e7
	27-40-43-0 196-160-139 #c4a08b

	0-48-41-0 243-159-135 #f39f87
	36-28-45-0 177-175-144 #b1af90
	8-15-20-0 237-221-204 #edddcc
	68-51-70-0 102-117-91 #66755b

	9-34-17-0 231-185-189 #e7b9bd
	30-44-62-0 190-150-103 #be9667
	47-20-60-0 151-176-121 #97b079
	9-6-5-0 236-238-240 #eceef0

1	2	3	4	5	6	7	8	9
9-6-5-0	15-8-0-0	36-20-15-0	55-33-13-0	74-40-44-0	41-16-67-0	33-8-45-0	9-22-20-0	26-42-68-0
236-238-240	222-229-244	175-190-204	126-155-191	74-130-136	167-186-108	185-208-158	234-208-197	198-156-92
#eceef0	#dee5f4	#afbecc	#7e9bbf	#4a8288	#a7ba6c	#b9d09e	#ead0c5	#c69c5c

④⑦

2 ③

1 ⑨

2 ④⑦

1 ③⑦

1 ④⑨

③④

⑥⑦

1 ⑨

1 ⑧⑨

1 ③⑦

1 ③④

⑧⑨

③⑤

④⑧

2 ⑤⑧

1 ④⑧

④⑦⑧

1 2 ③④⑤⑥⑦⑧⑨

1 ③⑤⑧

1 ④⑤⑦

④⑥⑦⑧

1 2 ⑤⑨

舒适 · 放松 · 惬意

Decoration

OUR Love

Envelope

Sticker

Socks

Packaging

Tropical Vibes

Don't forget to
Save the Date
27th of June
2018

Logo

Label

舒适 · 放松 · 惬意

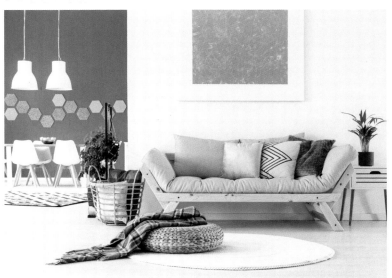

0-0-0-10	80-43-4-0	22-47-73-0
239-239-239	35-123-188	206-148-79
#efefef	#237bbc	#ce944f

13-27-44-0
226-192-147
#e2c093

灰白色的大环境奠定了简约、柔和的基调，给人明亮开阔的感觉。

餐厅蔚蓝色的背景墙与棕色的墙面几何装饰搭配，增加了空间的活泼感。

北欧风格的木色家具在浅灰色背景的衬托下，展现出自然、纯净的效果。

形象搭配
Image matching

偏豆沙色的变色唇膏滋润度很高，很显气色，不油腻。

清爽的蓝、绿色系美甲很适合夏天，温和的色调给人舒适的感受。

小白鞋可以说是每个女孩的夏日必备单品，清爽又百搭。

渐变效果的雾霾蓝围巾给人宁静、平和的印象。

棕色的邮差包设计简单，风格质朴，功能性强。

浅绿色的针织棉袜文艺感十足，适合搭配复古小皮鞋或短靴。

● 夏季清爽少女
浅蓝色系打造平和形象

条纹连衣裙搭配大蝴蝶结和泡泡袖，凸显可爱少女气质，再加上棕色清爽短发，亲和力直线上升。

● 中性风文艺复古穿搭
搭配简约又不失个性

穿搭以棕色系为主，再搭配灰蓝色衬衫，整体给人静谧、平和的印象。极简的设计减弱了女性元素，显得个性十足。

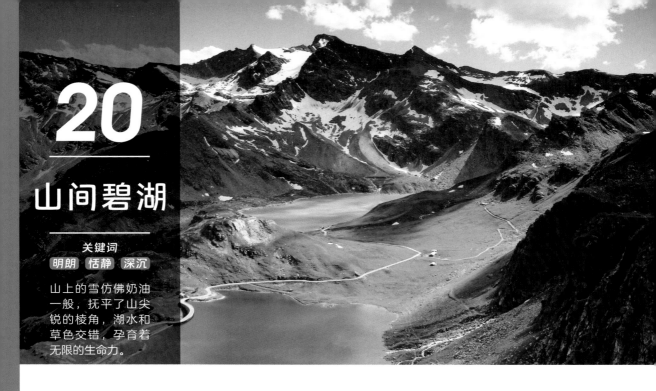

20

山间碧湖

关键词
明朗　恬静　深沉

山上的雪仿佛奶油一般，抚平了山尖锐的棱角，湖水和草色交错，孕育着无限的生命力。

● 一枝树叶

20-10-18-0
212-220-211
#d4dcd3

30-35-87-0
192-164-55
#c0a437

55-45-100-0
136-132-43
#88842b

76-63-100-10
80-90-49
#505a31

● 湖中岛屿

40-12-22-0
165-198-198
#a5c6c6

68-18-37-0
78-164-164
#4ea4a4

87-65-63-10
42-85-89
#2a5559

41-61-95-0
168-113-43
#a8712b

● 绿野红花

32-10-10-0
183-210-223
#b7d2df

53-20-35-0
131-174-167
#83aea7

37-15-70-0
177-191-101
#b1bf65

0-60-72-0
240-132-71
#f08447

● 和风阵阵

43-12-24-0
157-195-194
#9dc3c2

78-50-100-0
72-113-55
#487137

50-12-80-0
144-183-84
#90b754

18-13-20-0
217-216-205
#d9d8cd

 1
22-10-18-0
208-218-210
#d0dad2

 2
40-12-22-0
165-198-198
#a5c6c6

 3
68-18-37-0
78-164-164
#4ea4a4

 4
87-65-63-10
42-85-89
#2a5559

 5
78-50-100-0
72-113-55
#487137

 6
55-45-100-0
136-132-43
#88842b

 7
30-34-87-0
192-166-56
#c0a638

 8
0-60-72-0
240-132-71
#f08447

 9
41-61-93-0
168-113-47
#a8712f

● 双色搭配

COLOR
❹❾

COLOR
❶❼

COLOR
❷❽

❷❸

❶❺

❻❼

❹❼

❼❾

❷❹

● 三色搭配

❹❻❼

❹❼❾

❷❹❽

❶❸❺

❶❹❻

❹❺❽

❶❷❾

❶❸❽

❷❹❺

● 图案填色

❶❷❸❹❺❻❼❽❾

● 四色搭配

❶❷❹❼

❹❻❼❾

❷❼❽❾

❷❸❹❽

明
朗
·
恬
静
·
深
沉

邮票
Stamp

装饰
Decoration

明信片
Postcard

标志
Logo

家具
Furniture

标签
Label

● 家居色彩搭配

明
朗
·
恬
静
·
深
沉

15-18-31-0
223-209-180
#dfd1b4

47-56-81-2
153-118-68
#997644

71-56-32-0
92-109-141
#5c6d8d

82-47-100-11
50-107-52
#326b34

浅茶色的木地板明度较高，使
不具备采光优势的房间显得宽
敞、明亮。

褐色的布艺沙发给空间带来一
丝野性与不羁，深蓝色的立柜
丰富了垂直空间的色彩。

旁边的绿植迎合沙发的褐色，
增强了空间的原野氛围感。

形象搭配
Image matching

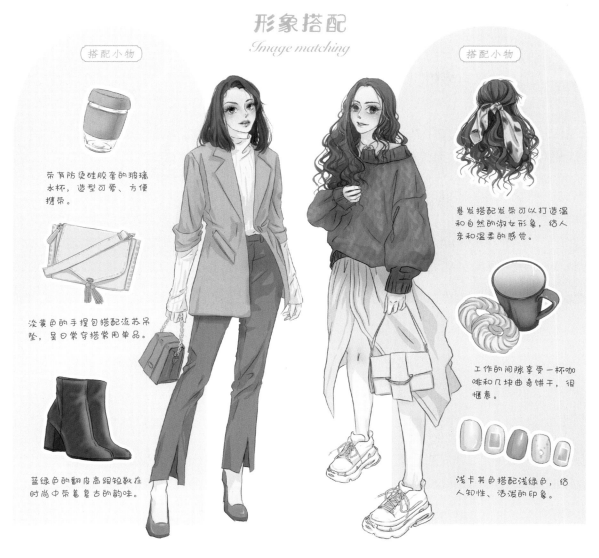

搭配小物

带有防烫硅胶套的玻璃水杯，造型可爱、方便携带。

淡黄色的手提包搭配流苏吊坠，是日常穿搭常用单品。

蓝绿色的翻皮高跟短靴在时尚中带着复古的韵味。

搭配小物

卷发搭配发带可以打造温和自然的淑女形象，给人亲和温柔的感觉。

工作的间隙享受一杯咖啡和几块曲奇饼干，很惬意。

浅卡其色搭配浅绿色，给人知性、活泼的印象。

明朗 · 恬静 · 深沉

● 清爽干练的职场达人
蓝绿色打造精致优雅形象

浅蓝色的毛衣搭配灰蓝色的风衣打造清爽、轻盈的形象，蓝绿色的修身长裤提高了整体色彩的鲜艳度，为人物注入活力。

● 秋季日常休闲穿搭
毛衣加裙装打造淑女形象

浅卡其色衬衫连衣裙搭配深绿色宽松毛衣，在保暖的同时凸显了淑女气质，再加上浅色手提包，可增加细节感。

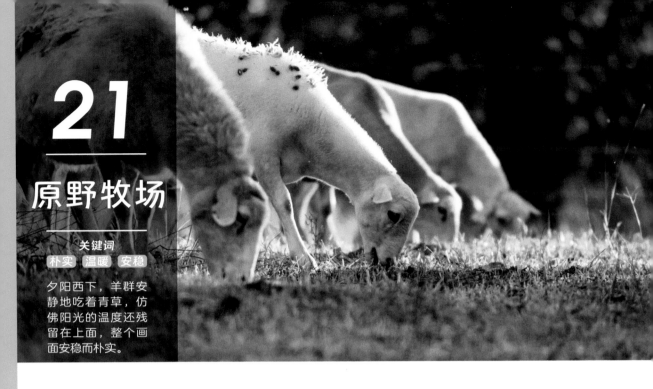

21

原野牧场

关键词
朴实　温暖　安稳

夕阳西下，羊群安静地吃着青草，仿佛阳光的温度还残留在上面，整个画面安稳而朴实。

● 山间小屋

47-50-60-0
154-130-104
#9a8268

38-68-100-0
173-102-34
#ad6622

55-84-87-10
130-65-52
#824134

80-68-80-20
64-76-63
#404c3f

● 丛林野狐

44-74-100-0
161-89-38
#a15926

9-50-89-0
229-148-36
#e59424

15-17-30-0
223-211-183
#dfd3b7

81-73-60-20
63-69-81
#3f4551

● 猫的凝视

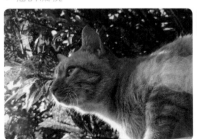

63-44-100-0
116-129-48
#748130

27-20-90-0
200-190-45
#c8be2d

25-40-53-0
200-161-121
#c8a179

45-78-95-0
159-82-45
#9f522d

● 林间野菌

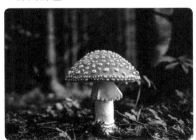

68-47-45-0
98-124-130
#627c82

36-35-35-0
177-164-156
#b1a49c

42-66-90-0
165-104-51
#a56833

12-67-62-0
219-113-86
#db7156

1	2	3	4	5	6	7	8	9
28-29-30-0	15-17-33-0	25-40-53-0	18-30-73-0	30-65-100-0	46-78-100-0	70-70-85-10	80-73-60-30	58-47-45-0
194-180-171	223-210-177	200-161-121	217-181-85	188-110-27	157-82-40	97-83-61	59-63-74	126-129-130
#c2b4ab	#dfd2b1	#c8a179	#d9b555	#bc6e1b	#9d5228	#61533d	#3b3f4a	#7e8182

● 双色搭配

② ❼

❽ ❾

COLOR
① ⑥

❺ ❻

❸ ❼

① ⑤

② ③

❹ ❽

② ❼

● 三色搭配

① ② ⑤

① ⑥ ❽

① ⑥ ❼

① ⑥ ❼

❸ ❹ ❽

② ❼ ❽

② ⑤ ❽

❹ ⑥ ❾

① ❹ ⑥

● 图案填色

❶❷❸❹❺❻❼❽❾

● 四色搭配

② ⑤ ❼ ❽

❸ ❹ ⑤ ❾

② ❸ ⑤ ❾

② ❸ ❼ ❽

朴实 · 温暖 · 安稳

明信片
Postcard

装饰
Decoration

邮票
Stamp

标志
Logo

包装
Packaging

● 家居色彩搭配

朴实 · 温暖 · 安稳

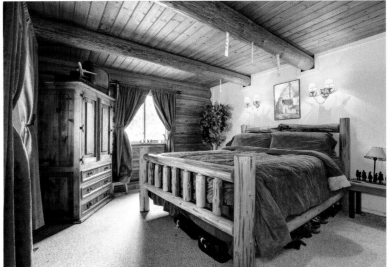

22-47-73-0	12-14-15-0	55-69-100-22
206-148-79	229-220-213	118-80-34
#ce944f	#e5dcd5	#765022

39-90-100-4	0-0-0-100
166-57-36	35-24-21
#a63924	#231815

棕色的木制墙面和天花板与浅灰色地毯营造出了古朴的氛围。

褐色和深红色的床上用品使卧室更添古朴气息，整个空间给人暖暖的感觉。整体配色特别适合严寒地区的卧室。

黑色装饰物增加了空间的厚重感，减弱了枯燥感。

形象搭配
Image matching

深棕色单色眼影打造出的
深邃眼妆很适合亚洲人。

胶片旁轴相机深受文艺青年
的喜爱，其独特的外观设计
复古感十足。

蓝灰色的小型包包搭配金色的搭
扣，给人奢华优雅的印象，适合
较为正式的场合使用。

造型可爱的徽章可以装饰
在胸前或者挎包背带上，
显得可爱又俏皮。

造型复古的组合戒指可以增
加细节感，使整体显得精致
华丽。

复古方形手表很适合秋冬佩戴，鳄
鱼皮纹的表带复古又精致。

● 从色彩和小配饰入手
普通着装也能打造复古感

低饱和度的蓝色和棕色搭配是常见的复古
配色，结合简单的衬衣、长裤加上丝巾和
腰带等元素，可展现复古感。

● 集合经典的复古元素
打造英伦风俏皮女孩形象

灰蓝色贝雷帽搭配短卷发，俏皮感十足；
羊毛夹克加浅灰色的格子裤，演绎了20世
纪70年代的伦敦街头潮流风。

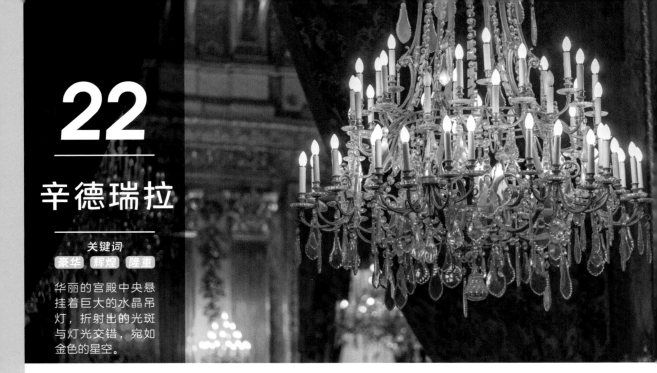

22

辛德瑞拉

关键词

豪华 辉煌 隆重

华丽的宫殿中央悬挂着巨大的水晶吊灯，折射出的光斑与灯光交错，宛如金色的星空。

● 洒金蒲苇

10-23-45-0
233-202-149
#e9ca95

0-7-25-0
255-241-203
#fff1cb

30-52-82-0
190-135-63
#be873f

72-80-95-30
80-56-39
#503827

● 岁月如金

0-12-16-0
253-233-215
#fde9d7

25-44-76-0
200-152-75
#c8984b

70-60-60-0
99-103-100
#636764

30-76-74-50
117-51-35
#753323

● 雄伟宫殿

20-16-12-0
211-210-215
#d3d2d7

0-16-25-0
252-224-195
#fce0c3

13-53-88-0
221-141-43
#dd8d2b

58-75-100-30
105-65-31
#69411f

● 暗夜初绽

0-5-10-0
255-246-233
#fff6e9

0-25-55-0
251-204-126
#fbcc7e

12-58-87-0
221-131-44
#dd832c

80-70-66-30
58-66-69
#3a4245

1	2	3	4	5	6	7	8	9
0-5-20-0	0-15-15-0	17-24-34-0	30-52-85-0	13-53-88-0	58-75-100-35	88-85-85-50	80-75-57-0	8-8-7-0
255-245-215	252-228-214	218-197-169	190-135-57	221-141-43	99-61-27	32-35-35	77-79-96	238-235-234
#fff5d7	#fce4d6	#dac5a9	#be8739	#dd8d2b	#633d1b	#202323	#4d4f60	#eeebea

● 双色搭配

● 三色搭配

● 图案填色

1 2 3 4 5 6 7 8 9

● 四色搭配

豪华 · 辉煌 · 隆重

GIFT VOUCHER

COLORFUL & GOLD

$20 OFF

THE BEST QUALITY GUARANTEED

THE LIMITED edition

LIMITED TIME ONLY

HANDSKETCHED

ALEX ROBIN

MARKETING DIRECTOR

装饰
Decoration

优惠券
Coupon

名片
Business card

标志
Logo

● 家居色彩搭配

豪华 · 辉煌 · 隆重

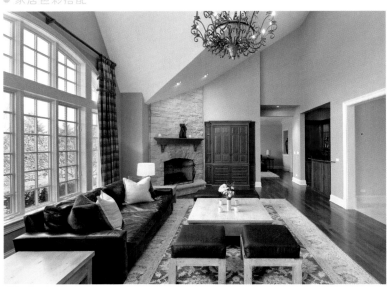

0-10-35-0	47-78-96-13	62-82-78-45
255-234-180	142-74-39	82-43-40
#feeab4	#8e4a27	#522b28

0-0-0-10
239-239-239
#efefef

淡黄色的墙面与棕色的地板和
立柜搭配，烘托出怀旧、奢华
的氛围。

深酒红色的皮质沙发增加了居
室的沧桑感，给人沉着、粗犷
的印象。

灰白色的茶几、靠枕及造型别
致的天花板减弱了深色带来的
严肃感，再加上良好的采光，
使客厅通透、明亮。

形象搭配
Image matching

豪华 · 辉煌 · 隆重

（搭配小物）

珍珠耳坠细长的造型很适合短发，给人精致高贵的印象。

墨镜采用金属细框搭配玫瑰金色反光镜片，造型经典，尽显贵族气质。

超细高跟凉鞋很适合宴会及其他的正式场合，是礼服很好的搭档。

（搭配小物）

花朵造型的玫瑰金色钥匙扣是简约搭配的点睛之笔，可以凸显低调、华丽感。

棕色系搭配蓝黑色，打造沉着高雅的美甲；用少量金属点缀，增加精致感。

礼服手套用在正式场合可提升气质，气场十足。

● 闪耀的晚会女王
纯粹的黑金色搭配打造高贵气质

黑色露脐上衣搭配闪耀的金色百褶长裙，大气又高贵，再加上干练的金色短发和极简的手包，时尚感十足。

● 极简搭配的高雅形象
增强色彩的明暗对比

简单的白色高领上衣加驼色阔腿裤，外搭蓝黑色风衣，再加上黑色的短发，整体显得十分干练、果决。

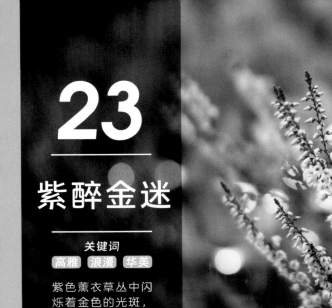

23

紫醉金迷

关键词

高雅　浪漫　华美

紫色薰衣草丛中闪烁着金色的光斑，整个画面显得梦幻、华丽。

● 浪漫烛光

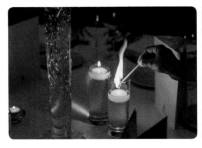

85-89-85-76
17-3-7
#110307

0-45-90-0
245-162-27
#f5a21b

42-95-100-0
164-47-39
#a42f27

55-100-20-0
138-24-116
#8a1874

● 晚秋金菊

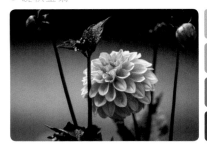

10-47-70-0
227-155-83
#e39b53

0-73-68-0
236-102-71
#ec6647

60-67-27-0
124-96-137
#7c6089

87-87-67-10
58-58-75
#3a3a4b

● 城市雕塑

80-72-0-0
72-80-160
#4850a0

62-72-0-0
119-85-161
#7755a1

0-20-70-0
253-211-92
#fdd35c

35-90-100-0
177-59-35
#b13b23

● 梦幻晚霞

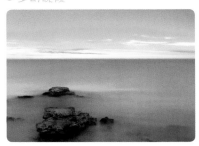

50-78-13-0
146-78-142
#924e8e

0-32-26-0
247-194-177
#f7c2b1

0-10-66-0
255-229-106
#ffe56a

56-77-87-10
128-76-53
#804c35

1
10-23-5-0
231-207-221
#e7cfdd

2
14-45-0-0
218-161-199
#daa1c7

3
52-67-30-0
142-99-134
#8e6386

4
65-100-38-0
118-34-100
#762264

5
83-82-58-0
71-69-92
#47455c

6
56-77-87-15
123-73-51
#7b4933

7
0-32-25-0
247-194-179
#f7c2b3

8
0-45-90-0
245-162-27
#f5a21b

9
0-10-65-0
255-229-109
#ffe56d

● 双色搭配

● 三色搭配

● 图案填色

● 四色搭配

高雅 · 浪漫 · 华美

装飾
Decoration

名片
Business card

FLO RAL DESIGN

Floral Design

LEAVES

Vintage

VECTOR

SAVE THE DATE

19.12.20

邀请函
Invitation

标志
Logo

YOUR DESIGN

标签
Label

高雅 · 浪漫 · 华美

● 家居色彩搭配

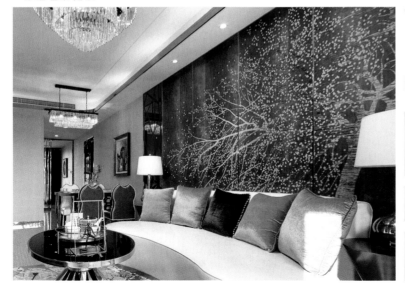

18-25-56-0	75-80-30-0	13-15-15-0
217-192-125	92-71-123	227-218-212
#d9c07d	#5c477b	#e3dad4

10-7-7-0
234-235-235
#eaebeb

金色靠枕和紫色、金色撞色的背景墙相互呼应，金色的水晶吊灯映衬着背景墙的树，整个客厅显得精致华丽。

米色的地毯缓解了紫色和金色的尖锐感，增添了舒适感。

灰白色的沙发将整个空间提亮，减弱了大面积紫色带来的沉重感。

形象搭配
Image matching

高雅・浪漫・华美

搭配小物

深灰色的经典款墨镜，凸显低调、优雅和神秘的形象。

带有透明波点头纱的紫色礼帽适用于正式场合，端庄又高贵。

精致的口金包是现在很多文艺女性的最爱单品之一，复古又华丽的外形十分经典，既可以日常使用又可以作为收藏品。

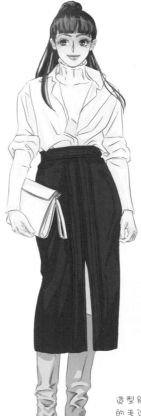

搭配小物

紫色系的眼影搭配黄绿色，可打造奢华神秘的形象。

戒指上带有星月图案的浮雕，精致、高贵又带有复古韵味。

造型别致的布艺耳饰搭配浅紫色的毛边，可以减弱服装带来的锐利感，增加温柔优雅的气质。

● **端庄神秘的优雅女性**
正式场合展现沉着形象

整体以紫色调为主，给人神秘、端庄的印象，通过腰间和耳垂上的饰品点缀，增加了精致优雅的气质。

● 撞色制造华丽视觉焦点
长筒靴搭配长裙打造干练的职场形象

简洁的白色贴身毛衣外套衬衫，下身搭配紫色长裙和黄色长筒靴，色彩的高对比增强了气场，给人自信又靓丽的印象。

24

穹顶之下

关键词

关键词

高贵 优雅 精致

高耸的飞扶壁撑起穹顶，精致的金色雕塑花纹宛如浮云，尽显建筑的恢宏和神圣。

● 精致壁画

100-78-16-0
0-69-140
#00458c

25-27-27-0
200-186-178
#c8bab2

23-35-60-0
205-171-111
#cdab6f

30-45-70-10
179-139-82
#b38b52

● 优雅生活

58-0-25-0
103-195-199
#67c3c7

78-25-42-0
26-147-150
#1a9396

20-26-20-0
211-192-192
#d3c0c0

50-54-80-0
148-121-72
#947948

● 纸上繁花

78-30-20-0
25-142-180
#198eb4

80-45-60-0
55-120-110
#37786e

52-52-63-0
142-124-98
#8e7c62

0-50-80-0
243-153-58
#f3993a

● 礼服胸花

60-40-13-0
115-140-183
#738cb7

88-67-27-0
38-87-137
#265789

32-43-82-0
187-149-66
#bb9542

10-92-78-0
217-50-52
#d93234

1
95-78-15-0
13-69-141
#0d458d

2
60-40-13-0
115-140-183
#738cb7

3
58-0-25-0
103-195-199
#67c3c7

4
78-25-40-0
25-147-153
#199399

5
78-30-20-0
25-142-180
#198eb4

6
82-45-63-0
45-118-105
#2d7669

7
52-63-63-0
143-106-92
#8f6a5c

8
23-35-60-0
205-171-111
#cdab6f

9
0-50-80-0
243-153-58
#f3993a

● 双色搭配

 ❶❹
 ❺❼
 ❽❾

 ❺❻
❼❽
❷❽

 ❶❼
❻❽
❹❾

● 三色搭配

 ❶❻❼
❺❼❽
❷❺❽

 ❶❻❽
❸❹❾
❷❽❾

 ❶❼❽
❺❻❽
❶❷❽

● 图案填色

❶❷❸❹❺❻❼❽❾

● 四色搭配

 ❶❷❹❽
 ❶❸❺❻

 ❶❹❺❾
 ❺❻❼❽

高贵 · 优雅 · 精致

装饰
Decoration

邀请函
Invitation

Join us for
The wedding of

HAZEL
AND
BRUNO

10 | 12 | 2019

标志
Logo

SAVE THE DATE

THE WEDDING OF

CARA & JOHN

gift
VOUCHER
$100

优惠券
Coupon

● 家居色彩搭配

高贵 · 优雅 · 精致

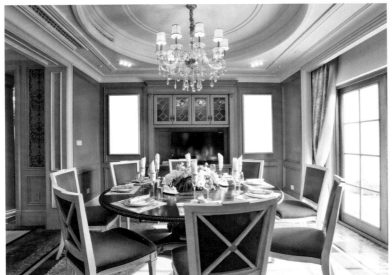

3-8-8-0	30-56-66-0	72-38-24-0
248-239-233	189-128-89	76-135-168
#f8efe9	#bd8059	#4c87a8

60-80-80-30
101-57-49
#653931

米白色和棕色搭配，再加上精致的欧式装饰风格，可营造出华丽、温暖的氛围。

深蓝绿色在这里不仅起到划分空间的作用，还增加了高雅、端庄感。

餐厅圆桌的深棕色明度很低，成为整个房间的视觉重心，增加了空间的沉稳感和厚重感。

形象搭配
Image matching

高贵 · 优雅 · 精致

（搭配小物）

金色搭配红色的磨砂金属外壳，使这支正红色口红显得更加精致、高贵。

深蓝色加金色的宽腰带搭配半身裙装，在凸显腰身的同时更显华贵。

红色的信封包看似造型简单，但鲜艳的色彩可为造型加分。

（搭配小物）

米黄色搭配蓝金色，这种美甲光亮的表面让人联想到象牙雕刻品的质感，大气而高贵。

手表略带灰色调的蓝色搭配金色边框，凸显亮金色的同时又弱化了金色气场，高贵而神秘。

深棕、湖绿、棕黄3种暗色组合的鞋子，再搭配装饰简单的金属扣，显得精美、华贵。

● 时尚派对上闪亮的倩影
简单撞色和精致配饰的组合

热情洋溢的橙色半身裙搭配沉静的雾霾蓝色上衣，素雅的设计和丝滑的质感融合出时尚自信的熟女气质。

● 知性时尚的都市女性
深色调打造低调沉稳形象

棕色的短发搭配高腰上衣和直筒裙，再加上深湖绿色的风衣，同时点缀金色耳饰，整个人展现出低调又精致的气质。

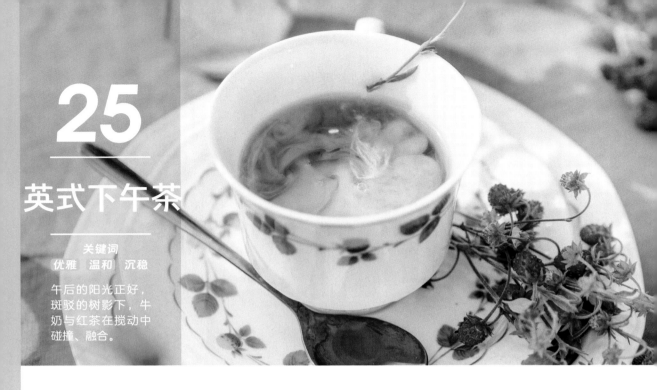

25

英式下午茶

関键词
优雅　温和　沉稳

午后的阳光正好，
斑驳的树影下，牛
奶与红茶在搅动中
碰撞、融合。

● 精致时刻

7-5-3-0
240-241-245
#f0f1f5

0-23-24-0
250-212-190
#fad4be

47-83-100-0
155-73-40
#9b4928

72-66-60-10
90-88-91
#5a585b

● 优雅典礼

10-16-16-0
233-218-210
#e9dad2

50-28-23-0
140-166-181
#8ca6b5

76-52-60-5
75-109-102
#4b6d66

100-70-65-20
0-70-79
#00464f

● 悦享生活

0-8-5-0
254-242-239
#fef2ef

21-25-30-0
209-192-175
#d1c0af

47-30-22-0
149-165-181
#95a5b5

60-63-55-0
125-103-104
#7d6768

● 蔷薇蓝天

28-0-5-0
192-228-242
#c0e4f2

0-34-20-0
247-190-185
#f7beb9

28-26-74-0
197-181-87
#c5b557

72-67-90-25
81-76-49
#514c31

1	2	3	4	5	6	7	8	9
43-90-100-0	20-42-37-0	35-16-16-0	40-6-20-0	76-52-60-0	95-75-65-30	50-63-55-0	0-23-24-0	10-15-15-0
162-59-39	209-161-147	177-197-206	163-207-207	77-112-105	6-59-69	147-107-103	250-212-190	233-220-213
#a23b27	#d1a193	#b1c5ce	#a3cfcf	#4d7069	#063b45	#936b67	#fad4be	#e9dcd5

● 双色搭配

COLOR ③⑤

COLOR ⑦

COLOR ①⑧

⑥

①

②⑦

④⑥

①②

⑤

● 三色搭配

②④⑥

②⑦

②③⑨

③⑥⑧

②⑥⑨

⑤⑥⑨

①④⑦

⑤⑥⑦

④⑧⑨

● 图案填色

❶❷❸❹❺❻❼

● 四色搭配

❶④❻❼

❶②❼⑨

❶❻❼⑨

②③⑧⑨

优雅 · 温和 · 沉稳

贴纸
Sticker

装饰
Decoration

包装
Packaging

标签
Label

标志
Logo

明信片
Postcard

florist
and
flower
concept & design

Belle Beauty
MAKEUP ARTIST

Tea
Time

RSVP

● 家居色彩搭配

优雅 · 温和 · 沉稳

4-9-11-0
246-236-227
#f6ece3

24-11-6-0
202-216-230
#cad8e6

56-40-26-0
127-143-165
#7f8fa5

9-52-19-0
226-148-165
#e294a5

米白色墙面为房间添加了温暖感，再搭配精美的浮雕装饰，给人安静、华美的印象。

蓝色系的沙发作为房间的冷色系与其他暖色搭配，可营造出优雅、轻盈的氛围。

用桃粉色的花艺作为软装点缀，增添了可爱活泼感，避免了空间氛围的单调。

形象搭配
Image matching

搭配小物

素雅简洁的军绿色绑带笔
记本适合外出携带。

深蓝色的翻皮手提包可以丰
富整体造型的质感。

米白色的系带皮鞋造型
简洁，可以展现优雅的
一面。

搭配小物

深蓝灰色和粉色渐变的镜片
给人温和优雅的印象，是四
季都很适合搭配的颜色。

金色的刻字手链不会显
得过于张扬，搭配深色
外衣，十分精致。

深绿色的时尚商务钢
笔可以在工作时更添
自信与魅力。

浅暖色调带来温和随性感

暖粉色的宽松毛衣搭配米黄色阔腿裤，特
有的垂坠感给人休闲舒适的感觉，展现简
约随性的时尚感。

● 打造强势气场的商务女性
简化造型、凸显质感

简约的浅色上衣搭配灰蓝色阔腿裤，深色
的风衣塑造了强势冷静的形象，干练的短
发造型给人自信果断的印象。

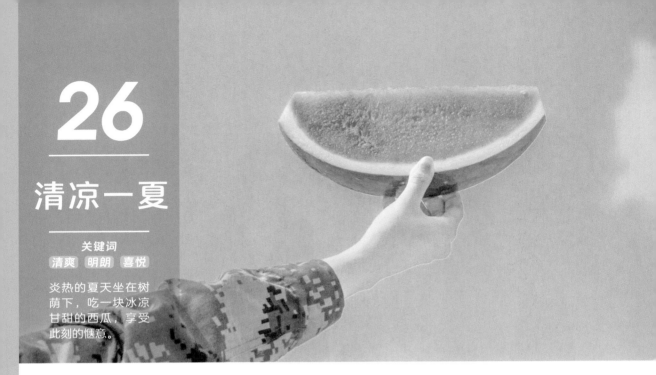

26

清凉一夏

关键词
清爽 明朗 喜悦

炎热的夏天坐在树荫下，吃一块冰凉甘甜的西瓜，享受此刻的惬意。

● 冰爽橙汁

55-10-80-0
128-181-86
#80b455

26-5-23-0
199-222-205
#c7ddcc

36-7-20-0
174-210-207
#aed1cf

6-22-86-0
242-202-43
#f2ca2b

● 夏日西柚

0-35-30-0
246-187-167
#f6bba6

0-62-50-0
238-128-108
#ee7f6b

37-13-60-0
176-195-124
#b0c37b

0-15-12-0
252-228-219
#fbe4db

● 清新蜂蜜

6-18-88-0
243-209-33
#f3d021

10-7-9-0
234-234-232
#eaeae7

34-42-50-0
182-152-125
#b5987d

4-10-50-0
248-229-147
#f8e492

● 晴空与伞

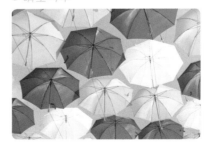

5-4-5-0
245-245-243
#f4f4f2

42-18-15-0
160-189-205
#a0bdcd

37-3-51-0
175-210-148
#aed294

64-35-30-0
103-144-162
#6690a2

1	2	3	4	5	6	7	8	9
70-0-15-0	50-0-20-0	30-0-15-0	15-0-5-0	5-18-88-0	0-15-12-0	0-74-65-0	80-42-84-0	55-10-80-0
18-184-215	131-204-210	188-225-223	224-241-244	245-210-32	252-228-219	235-100-76	55-123-78	128-181-86
#11b8d6	#83ccd1	#bce1df	#dff1f4	#f5d11f	#fbe4db	#eb634b	#377a4d	#80b455

● 双色搭配

 ❼❾

 ❻❽

 ❾❺

● 三色搭配

 ❻❽❾

 ❹❼❽

 ❺❻❾

 ❺❽

 ❷ 4

 ❸❾

 ❺❼❽
 ❻❼❾
 ❶❸ 4

 ❶❷❸
 ❹❺❽

 ❺❾
 ❹❻❾

● 图案填色

❶❷❸ 4 ❺ 6 ❼❽❾

● 四色搭配

 ❺❻❼❾

 4 ❺❽❾

 ❷❸ 4 ❺

 ❺❻❽❾

清爽・明朗・喜悦

胶带
Tape

装饰
Decoration

标签
Label

标志
Logo

包装
Packaging

● 家居色彩搭配

清爽 · 明朗 · 喜悦

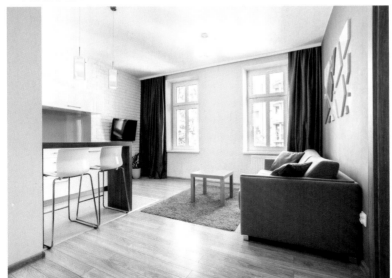

4-9-11-0	13-27-44-0	58-7-7-0
246-236-227	226-192-147	102-189-225
#f6ece3	#e2c093	#66bde1

48-20-96-0
151-173-44
#97ad2c

米色墙面和木色木地板的搭配
为空间增添了家的温暖。

海蓝色的沙发背景墙营造出了
宁静、安稳的氛围，与木色形
成色相对比，给人愉悦、舒适
的感觉。

客厅中多处分布草绿色，与海
蓝色搭配，使人联想到草地与
天空，空间充满了清爽、舒畅
的感觉。

搭配小物

水晶吊坠耳环既能修饰脸形，又能凸显甜美少女感。

皮制的贴领项链搭配金属环扣，既摩登又秀气，从细节处彰显精致感。

炎热的夏季来一杯草莓雪顶奶茶，幸福感满满。

搭配小物

黄色和红色发饰凸显俏皮可爱感，蝴蝶结丝带更增添无限柔情，展现柔美的少女感。

为黄色和绿色搭配的美甲添加小巧的金属装饰，俏皮且摩登。

飞行员太阳镜，橘黄色的镜片不仅能较好地遮蔽强光，而且是夏日的百搭单品。

清爽·明朗·喜悦

● 酷感女孩
绿色系也能打造摩登感

浅绿色连衣裙的飘逸感为沉稳的墨绿色外套添加了一分活泼感，再加上明黄色手包点缀，整个人显得摩登、靓丽。

● 夏日中的俏皮女孩
暖色也可以搭配出清新感

明黄色的上衣简单明亮，帅气拉风的同时，也保留了少女的俏皮感。牛仔短裙的蓝色与黄色撞色搭配，让人眼前一亮。

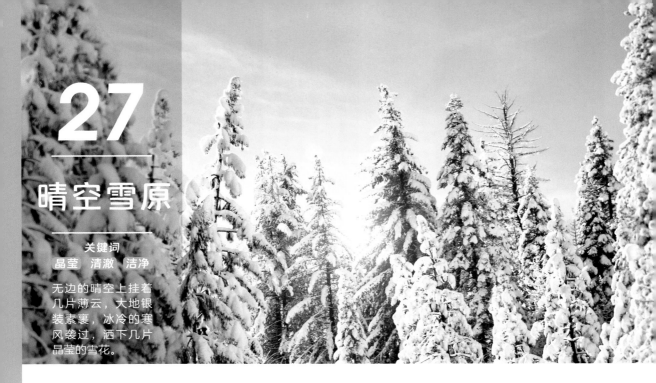

27

晴空雪原

关键词

晶莹 **清澈** **洁净**

无边的晴空上挂着
几片薄云，大地银
装素裹，冰冷的寒
风袭过，洒下几片
晶莹的雪花。

● 极简建筑

0-0-0-0
255-255-255
#ffffff

20-10-4-0
211-221-235
#d3ddeb

42-12-10-0
157-197-219
#9dc5da

70-35-25-0
81-140-169
#518ca9

● 冰川河流

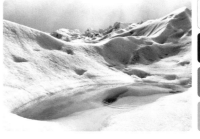

10-8-5-0
234-233-237
#eae9ed

100-90-0-0
11-49-143
#0a308f

77-35-0-0
37-136-202
#2587c9

63-0-14-0
77-191-218
#4cbfd9

● 冰山一角

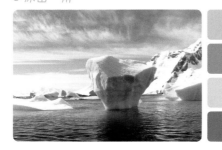

47-8-4-0
140-199-231
#8cc6e7

70-19-17-0
64-162-196
#40a2c4

40-4-3-0
160-212-239
#a0d3ee

78-42-14-0
49-126-177
#317db1

● 清新海洋球池

26-0-10-0
198-230-233
#c5e5e9

0-0-0-0
255-255-255
#ffffff

73-30-35-0
67-144-158
#42909d

10-0-5-0
235-246-245
#eaf5f5

0-0-0-0	10-0-5-0	25-0-10-0	30-8-8-0	63-0-14-0	47-10-5-0	65-30-0-0	80-37-0-0	100-90-0-0
255-255-255	235-246-245	200-231-233	188-215-228	77-191-218	141-196-228	91-152-210	8-131-199	11-49-143
#ffffff	#eaf5f5	#c8e6e9	#bcd6e4	#4cbfd9	#8dc3e3	#5a97d1	#0883c7	#0a308f

● 双色搭配

COLOR

2 ⑤ ① 3 ⑥ ⑨

① ⑥ ⑤ ⑨ ① ⑧

3 ⑧ ① ⑧ ⑧ ⑨

● 三色搭配

① ⑦ ⑨ ① ⑤ ⑨ ① ④ ⑦

① 3 ⑦ 2 ⑧ ① 3 ⑨

① ④ ⑦ 2 3 ⑥ 3 ⑦ ⑨

111

Part
Two

● 图案填色

① 2 3 ④⑤⑥⑦⑧⑨

● 四色搭配

2 3 ⑥⑧ 2 3 ⑤⑦

④⑦⑧⑨ ① ④ ⑥ ⑧

晶
莹
·
清
澈
·
洁
净

装饰
Decoration

标签
Label

标志
Logo

入场券
Ticket

晶莹 · 清澈 · 洁净 ○

● 家居色彩搭配

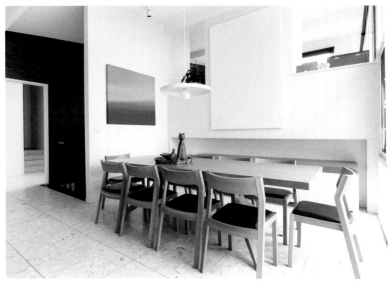

0-0-0-5
247-247-248
#f7f8f8

13-27-44-0
226-192-147
#e2c093

58-69-96-25
109-77-38
#6d4d26

80-43-3-0
35-123-190
#237bbe

亮白色的墙面、地板和原木色的家具搭配，在简洁、人性化的设计下，营造出了柔和、温暖的氛围。

栗色的墙面为整个明亮的空间增加了暗部，使层次分明的同时，给人安稳的感受。

蔚蓝色的点缀仿佛冰川融化后海天相接处的色彩，在原木色的衬托下，显得温和、清爽。

搭配小物

搭配小物

一款不易撞款的腕表才是个性的彰显。

蓝宝石手链有着深海般的蓝色，低调而奢华。

蓝绿色信封包，大气的配色和简约的设计突出了时尚魅力，凸显了女生气质。

小花透明手机壳可以露出手机的本色，就像手机上定制了花纹一般，彰显独特气质。

宝蓝色的尖头高跟鞋搭配简单的职业装，可展现职场女性的利落、干练。

素净的白袜搭配运动鞋或皮鞋，露出的小卷边给人可爱、乖巧的感觉。

晶莹·清澈·洁净

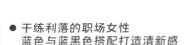

● **干练利落的职场女性**
蓝色与蓝黑色搭配打造清新感

温暖柔软的毛衣简约大方却不失细节，搭配长裙，使整体层次更丰富。

● **俏皮休闲穿搭**
用白色和蓝色打造活力感

休闲风单品是时尚人士衣柜中的常客。宽松板型与舒适材质的穿搭既适合外出又易于搭配，使人看上去活力满满。

28

蓝蝶秋舞

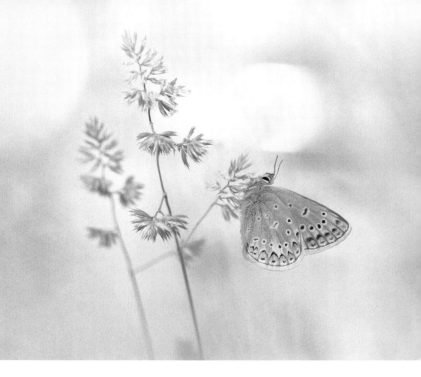

关键词

宁静　清新　惬意

清晨天微亮时，草丛里露水晶莹，一只蓝色的蝴蝶停在野草上，宛如精致的冰雕。

● 清风拂叶

| 23-7-0-0 |
| 204-224-244 |
| #cbdff3 |

| 10-0-0-0 |
| 234-246-253 |
| #eaf6fd |

| 32-14-65-0 |
| 188-197-112 |
| #bcc56f |

| 57-32-100-0 |
| 129-149-44 |
| #80952b |

● 纯白摩天轮

| 23-10-5-0 |
| 204-218-233 |
| #ccdae8 |

| 47-14-10-0 |
| 143-190-216 |
| #8fbdd7 |

| 33-10-6-0 |
| 180-209-229 |
| #b4d1e5 |

| 3-3-5-0 |
| 249-248-244 |
| #f9f8f4 |

● 海天相融

| 18-5-0-0 |
| 216-232-247 |
| #d7e7f6 |

| 12-24-20-0 |
| 227-202-194 |
| #e3c9c2 |

| 45-15-10-0 |
| 149-190-215 |
| #95bed7 |

| 79-33-37-0 |
| 35-136-152 |
| #228898 |

● 假日海岸

| 20-0-5-0 |
| 212-236-243 |
| #d3ecf3 |

| 40-0-10-0 |
| 161-216-230 |
| #a0d7e6 |

| 18-5-40-0 |
| 219-226-172 |
| #dbe2ab |

| 51-37-83-0 |
| 144-147-72 |
| #909248 |

1
20-8-3-0
211-225-239
#d3e0ef

2
32-18-5-0
183-198-223
#b7c5de

3
40-0-10-0
161-216-230
#a0d7e6

4
60-27-0-0
106-160-214
#6a9fd5

5
66-30-20-0
92-151-182
#5b96b5

6
56-32-23-0
125-155-177
#7c9bb0

7
35-8-31-0
178-208-186
#b2cfb9

8
18-6-40-0
219-225-171
#dae0aa

9
10-20-13-0
232-211-211
#e7d3d2

● 双色搭配

COLOR
❸9

COLOR
❷❶

COLOR
1❹

❷❺

❻9

❺❼

❸❺

❺❶

❹❶

● 三色搭配

❹❶9

❷❺9

❺❻❼

❶❷❺

❺❽9

❸❹❽

1❺9

1❻❶

❸❹❻

115

Part
Two

● 图案填色

1❷❸❹❺❻❼❽9

● 四色搭配

1❸❻9

❹❻❼❽

1❸❻9

1❺❼9

宁静·清新·惬意

日历
Calendar

装饰
Decoration

THE WEDDING OF

Fane & Clark

DEC | 07 | 2019

包装
Packaging

标签
Label

标志
Logo

● 家居色彩搭配

宁静 · 清新 · 惬意

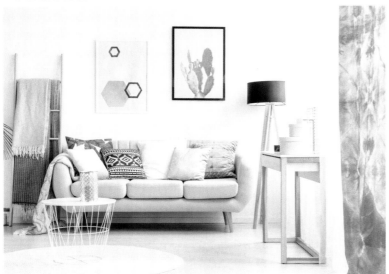

0-0-0-10	● 0-0-0-75	12-27-45-0
239-239-239	102-100-100	228-194-145
#efefef	#666464	#e4c291

32-10-6-0
183-210-229
#b7d2e5

灰白色墙面、地板打造出了纯洁素雅的空间氛围。添加少量的黑色，避免过于清冷。

原木色是北欧风格的灵魂，有着明显肌理的原木陈设提高了环境的舒适感。

蓝色可以产生醒目而镇定的效果，营造出了平静、舒适的空间氛围。

形象搭配
Image matching

非常有气质的浅蓝色貂毛耳环可修饰脸形，凸显气质，充满日韩范儿。

深湖绿色的墨镜色彩复古，再搭配现代简约的造型，给人时尚又文艺的印象。

撞色美甲搭配小巧精致的金箔贴片，可以凸显与众不同的气质。

蜜茶色太阳镜更能凸显肤色；镜框外围简单的设计，显得简约大气。

长条环扣项链可以修饰脖子，凸显天鹅颈。

波西米亚风编织拖鞋，可带来自由、浪漫的情调，具有清新感。

宁静·清新·惬意

● 优雅中透着性感
鱼尾裙提升优雅气质

鱼尾裙轻便而不规则的剪裁为日常造型增添设计感，只需搭配简约的上衣就能吸引人的眼球。

● 热浪来袭的盛夏
平衡穿搭的清凉感

上身抹胸的设计展现了肩颈的曲线，下身裙摆修饰了腰臀比例，再加上清凉的蓝色系配色，整体造型显得舒适、惬意。

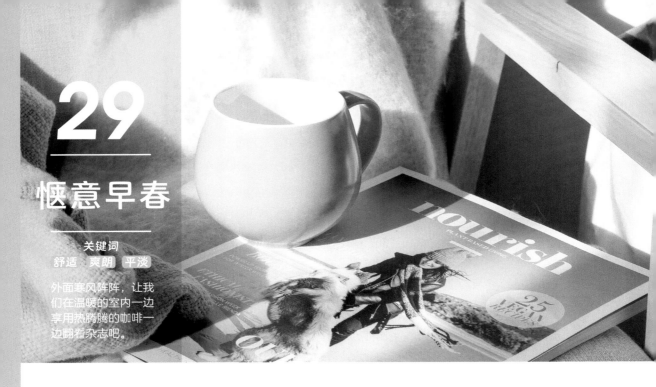

29

惬意早春

关键词
舒适　爽朗　平淡

外面寒风阵阵，让我们在温暖的室内一边享用热腾腾的咖啡一边翻看杂志吧。

● 早春旅行

54-22-20-0
127-171-191
#7eabbe

23-5-10-0
205-226-229
#cde1e5

6-16-10-0
240-222-221
#f0dedd

30-20-5-0
188-196-221
#bbc3dc

● 浪漫河畔

0-15-8-0
252-229-226
#fbe4e2

0-35-45-0
247-186-139
#f6b98b

40-45-55-0
169-143-115
#a88f72

40-8-15-0
163-205-214
#a2ccd6

● 穿越石林

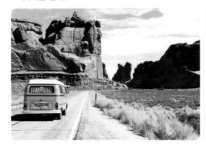

25-5-5-0
200-225-238
#c7e0ed

5-20-60-0
244-209-118
#f3d175

20-12-27-0
213-215-192
#d4d7c0

5-23-24-0
241-208-189
#f1d0bd

● 花儿朵朵

33-14-51-0
185-198-142
#b9c68d

15-9-0-0
222-228-243
#dee3f3

8-22-10-0
235-210-214
#ebd1d6

5-52-10-0
233-150-178
#e896b1

1
0-16-8-0
251-227-225
#fbe2e1

2
10-38-30-0
228-175-163
#e4afa3

3
28-45-30-0
193-152-156
#c0979b

4
51-59-65-0
145-113-92
#91715b

5
33-14-51-0
185-198-142
#b9c68d

6
18-12-27-0
217-217-192
#d9d9c0

7
18-4-10-0
217-232-231
#d8e8e7

8
54-20-20-0
126-174-192
#7daec0

9
5-20-60-0
244-209-118
#f3d175

● 双色搭配

5 9

1 3

2 6

1 2

7 9

6 8

2 7

8 9

5 6

● 三色搭配

4 7 8

1 2 6

5 7 8

5 9

1 3 9

1 3 4

2 7 8

2 6 8

7 8 9

119

Part
Two

● 图案填色

1 2 3 4 5 6 7 8 9

● 四色搭配

3 7 8 9

1 2 4 8

1 6 8 9

1 5 7 8

舒
适
·
爽
朗
·
平
淡

RSVP

Kindly respond before the

Mr

☐ JOYFULLY ACCEPTS
 NUMBER ATTENDING

☐ REGRETFULLY DECLINES

卡片
Card

装饰
Decoration

WELCOME TO
THE WEDDING OF

Tomus

and

Ployly

OCTOBER 8th
ST.PORTCHALMERS HOTEL

Lorem and Ipsum

Save ♥ Date

Oct 15th 2017

包装
Packaging

邀请函
Invitation

标志
Logo

● 家居色彩搭配

舒
适
·
爽
朗
·
平
淡

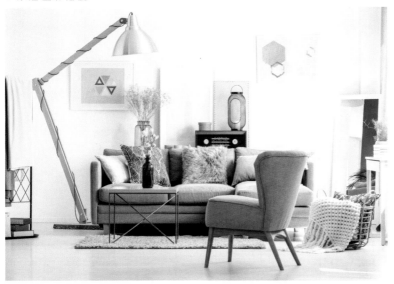

0-0-0-10	28-17-10-0	6-25-12-0
239-239-239	193-202-216	238-205-208
#efefef	#c1cad8	#eecdd0

12-27-43-0
228-194-149
#e4c295

灰白色的环境可营造出明亮、
柔和的居室光感，给人干净、
简洁的感觉。

质感轻盈的灰蓝色布艺沙发为
客厅主角，再搭配珊瑚粉色，
可营造出优雅舒适的居室氛围。

木色虽然面积较少，但分布在房
间各个位置，增加了空间的整体
性，突出了自然闲适的氛围。

形象搭配
Image matching

黄绿色的飞行员墨镜可带来清新感。

这款五色眼影盘非常适合早春使用，能打造出温暖柔和的早春形象。

水晶装饰戒指可以为简约的穿搭增加细节感，显得精致而优雅。

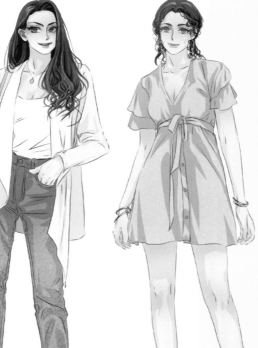

玫瑰金色的简约女士手表很适合日常穿搭，不管是工作还是生活，都可以佩戴。

印花圆形手提包小巧精致，淡绿色搭配粉色小花尽显淑女气质。

湖蓝色的绑带凉鞋造型简约大方，是夏季十分百搭的单品。

舒适・爽朗・平淡

● 休闲知性又清爽干练
在职场和生活之间随心切换

清爽的修身白色T恤搭配高腰牛仔裤，结合休闲随意的粉色薄外套，再加上精致的小包，整体穿搭显得干练又精致。

● 炎热夏季的海滨度假装
浅棕绿色系展现舒适清爽感

一身浅棕绿色调V领连衣裙搭配舒适简约的白色凉鞋，再加上自然挽起的小卷发，尽显慵懒随意的魅力。

30

迷幻森林

关键词

神秘　魔幻　幻想

行星在五光十色的宇宙中穿行，萤火虫和星光一起游荡在迷幻森林里。

● 霓虹彩光

24-95-86-0
195-43-46
#c22a2d

82-50-15-0
39-113-168
#2770a7

62-56-17-0
116-114-160
#7371a0

12-44-67-0
224-160-91
#e09f5a

● 游荡人间

46-0-15-0
143-209-220
#8fd1db

30-95-40-0
184-38-97
#b72561

77-83-17-0
87-65-134
#564086

84-100-47-10
71-37-88
#462457

● 梦幻都市

0-23-67-0
252-206-98
#fbce62

0-57-83-0
241-138-47
#f08930

81-95-52-20
70-40-79
#46274e

34-100-100-0
178-30-36
#b11e23

● 终极幻想

70-44-0-0
84-128-193
#547fc0

25-90-100-0
194-58-30
#c13a1e

45-50-0-0
155-133-189
#9a84bc

54-28-0-0
125-163-214
#7da3d5

1
27-57-0-0
192-129-181
#bf80b4

2
78-90-50-10
82-52-90
#513459

3
88-65-40-0
37-90-123
#25597b

4
74-30-12-0
53-145-192
#3590c0

5
46-0-20-0
144-208-211
#90d0d2

6
0-23-59-0
251-207-118
#fbcf75

7
0-74-68-0
235-100-71
#eb6346

8
30-95-40-0
184-38-97
#b72561

9
86-70-0-0
49-81-162
#3050a2

● 双色搭配

③⑥

⑦⑧

④⑨

①⑥　⑦⑨　①②

⑥⑧

③⑤

②⑤

● 三色搭配

①⑥⑧　⑥⑦⑨　②④⑤

③⑤⑥　②⑤⑦　④⑥⑨

⑤④⑧　②④⑦　⑤⑦⑨

● 图案填色

①②③④⑤⑥⑦⑧⑨

● 四色搭配

④⑤⑦⑨　①②③⑥

①②⑥⑧　①③④⑥

神
秘
·
魔
幻
·
幻
想

装饰
Decoration

插画
Illustration

卡片
Card

magic
IS
something
YOU make

标志
Logo

You Are My Soulmate

Thank You!

神秘·魔幻·幻想

● 家居色彩搭配

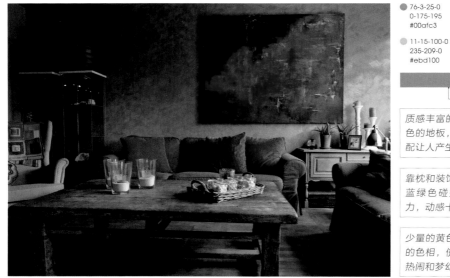

● 76-3-25-0
0-175-195
#00afc3

● 38-46-52-0
173-143-119
#ad8f77

● 27-100-58-0
189-19-75
#bb134b

● 11-15-100-0
235-209-0
#ebd100

质感丰富的蓝绿色墙面搭配棕色的地板，这种浓郁的色彩搭配让人产生无限想象。

靠枕和装饰画的红色与墙面的蓝绿色碰撞，具有强烈的张力，动感十足。

少量的黄色点缀，丰富了空间的色相，使整个氛围显得更加热闹和梦幻。

形象搭配
Image matching

大胆尝试紫色口红，冷艳中透露着高贵，使肤色更显白，秒变气质女王。

几何形状的耳环，紫色与黄色的搭配很有设计感。

大气的托特包是百搭款，皮质可提升整体气质。利用深色降低撞色穿搭带来的明显对比，整体显得更加稳重与神秘。

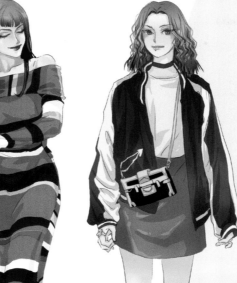

这种耳饰搭配具有叛逆感，而简洁的样式可以提升整体的精致度。

透明的化妆包加上撞色的花纹，可爱又俏皮。

复古的红黑配色随身听，张扬的色彩更能凸显个性。

神秘·魔幻·幻想

● 巧妙的撞色混搭
　让人过目不忘的高级质感

两种或多种反差大的颜色搭配在一起，形成强烈的视觉冲击效果，再配上一双深色的高跟鞋，体现出主角气质。

● 帅气复古的街头感
　摆脱一成不变的穿衣风格

复古棒球服搭配色彩艳丽的短裙，极具少女的青春与活力感，旧元素与新态度的碰撞，体现出时尚前卫的态度。

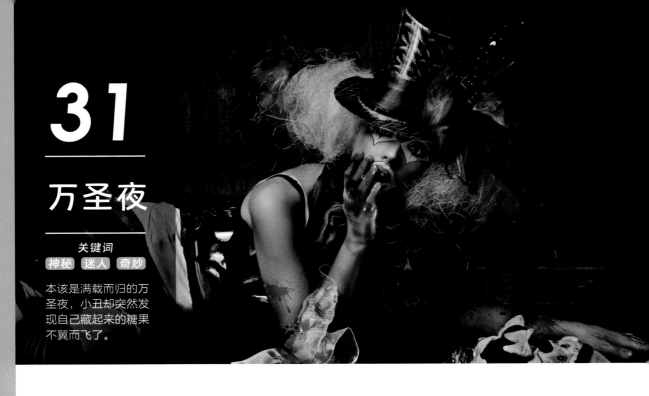

31

万圣夜

关键词

神秘　迷人　奇妙

本该是满载而归的万圣夜，小丑却突然发现自己藏起来的糖果不翼而飞了。

● 黑夜女巫

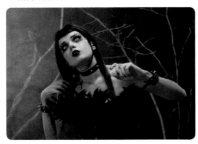

73-25-30-0
59-151-170
#3a97a9

65-100-64-30
94-25-58
#5d1839

94-84-60-35
22-46-67
#162d42

36-40-50-0
177-154-127
#b19a7e

● 恶魔之眼

30-100-100-0
184-28-34
#b81c22

7-6-5-0
240-239-240
#f0eff0

23-20-25-0
205-200-188
#cdc7bc

92-87-88-60
17-25-24
#111817

● 蒸汽朋克

5-4-40-0
247-240-174
#f7efad

23-72-63-0
199-99-83
#c66253

80-78-82-50
46-42-37
#2d2a25

64-0-42-0
83-188-166
#52bba6

● 未来都市

7-38-80-0
235-173-63
#ebad3e

10-88-82-0
218-63-48
#d93e2f

62-83-76-44
83-43-43
#532a2a

93-82-70-50
16-37-47
#0f252e

1	2	3	4	5	6	7	8	9
7-38-80-0	61-47-10-0	10-88-82-0	23-72-63-0	60-83-76-40	65-100-65-40	95-84-60-35	81-78-82-50	65-0-42-0
235-173-63	115-129-179	218-63-48	199-99-83	90-46-45	84-19-50	19-46-67	44-42-37	78-187-166
#ebad3e	#7280b2	#d93e2f	#c66253	#5a2e2d	#531232	#122d42	#2c2a25	#4ebaa6

● 双色搭配

❶❾

❷❻

COLOR
❸❼

❶❷

❹❼

❷❽

❶❺

❸❼

❼❾

● 三色搭配

❶❼❾

❷❸❻

❶❻❼

❶❸❼

❶❺❾

❶❷❻

❶❸❺

❶❷❽

❶❹❻

● 图案填色

❶❷❸❹❺❻❼❽❾

● 四色搭配

❶❷❸❺

❶❷❸❻

❶❸❹❽

❶❺❼❾

127

Part
Two

神
秘
·
迷
人
·
奇
妙

装 饰
Decoration

标 签
Label

标 志
Logo

包 装
Packaging

明信片
Postcard

神秘·迷人·奇妙

● 家居色彩搭配

○ 0-0-0-5	● 0-0-0-50	○ 13-27-44-0
247-247-248	159-160-160	226-192-147
#f7f8f8	#9fa0a0	#e2c093
● 11-64-68-0	● 77-75-77-52	
221-120-78	50-45-41	
#dd784e	#322d29	

斑驳的水泥墙奠定了卧室粗犷的工业风格。

原木地板减弱了水泥墙面带来的冰冷感,增加了温暖、舒适的感受。

砖红色冲破了水泥墙的厚重感和冰冷感。黑色的点缀使卧室睡眠的气氛更浓郁。

形象搭配
Image matching

可爱的动物颈枕是出行的
必备单品，深色动物造型
彰显个性。

星空图案双肩包容量很大，星
空图案能够给人轻松的感觉。

休闲的穿着搭配复古摩登
的墨镜后，瞬间变得气场
全开。

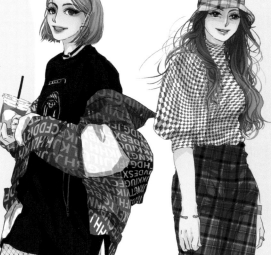

选择一些撞色图案胸章，
可以使复古中透露着一些
趣味。

黑胶唱片机是复古派对的时
尚单品，可以凸显品位。

简约和舒适的乐福鞋，在修
饰腿形的同时，又提升了人
物的整体气质。

129

Part TWO

神秘・迷人・奇妙

● 天马行空的神秘创意
　轻松时尚的出行搭配

休闲运动服内搭宽松深色T恤，在整体上
富有层次感，不仅能体现轻盈感与个性，
还能凸显活泼放松的一面。

● 不拘一格的复古穿法
　与当代元素完美结合

暖色系的搭配让人显得活力十足，红色格
子长裤复古又摩登，怀旧且时尚。高腰裤
搭配复古老爹鞋，可以使腿部显得更长。

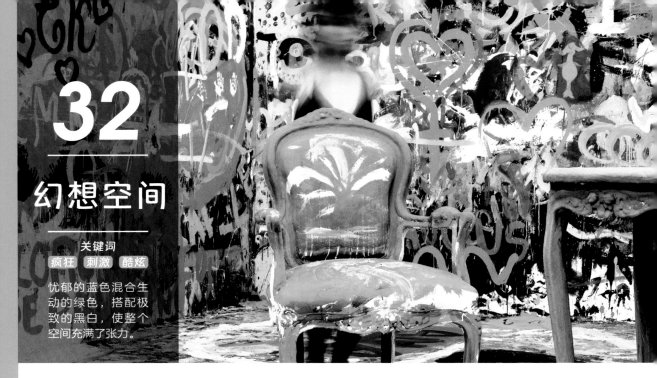

32

幻想空间

关键词

疯狂 刺激 酷炫

忧郁的蓝色混合生动的绿色，搭配极致的黑白，使整个空间充满了张力。

● 涂鸦狂想

	60-0-25-0 95-193-199 #5fc1c6
	92-87-85-50 23-33-35 #172122
	0-50-10-0 241-157-181 #f19db4
	5-95-50-0 224-33-83 #df2053

● 街头喷绘

	87-85-57-30 47-48-72 #2e2f48
	5-23-88-0 244-201-34 #f3c821
	0-80-0-0 232-82-152 #e85197
	68-0-35-0 58-185-179 #39b8b3

● 现代美术馆

	56-0-16-0 108-198-215 #6cc6d7
	7-3-75-0 245-234-84 #f5ea53
	3-69-0-0 231-112-167 #e770a7
	0-97-93-0 230-23-28 #e6171c

● 彩色胶囊

	76-38-1-0 47-132-199 #2f84c7
	0-94-14-0 230-29-122 #e61d7a
	7-8-86-0 245-225-42 #f5e12a
	96-100-53-20 35-36-77 #23234d

60-0-25-0
95-193-199
#5fc1c6

70-25-0-0
64-154-0
#3f9ad6

5-65-0-0
229-120-172
#e478ab

0-93-15-0
230-34-122
#e5227a

5-23-88-0
244-201-34
#f3c821

7-3-73-0
245-234-90
#f4ea5a

83-90-30-0
75-54-116
#4a3674

90-85-85-50
27-35-35
#1b2322

0-78-95-0
235-90-19
#ea5913

● 双色搭配

③④ ②⑤ ①⑨

②⑥ ③⑤ ⑤⑧

④⑧ ②⑦ ⑤⑨

● 三色搭配

③⑤⑦ ①⑥⑦ ①②③

⑤⑥⑦ ④⑥⑧ ①②⑧

③④⑦ ①⑦⑨ ②④⑥

● 图案填色

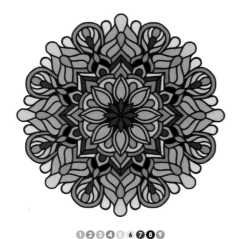

①②③④⑤⑥⑦⑧⑨

● 四色搭配

①③④⑨ ①⑤⑥⑨

②③④⑥ ①⑤⑥⑦

疯
狂
·
刺
激
·
酷
炫

入场券
Ticket

装饰
Decoration

包装
Packaging

标志
Logo

海报
Poster

HALLOWEEN
PARTY SHOW
31 | 2 2PM | 14$
VIP

GRAFFITI BACKGROUND

SPOOKY
HALLOWEEN
Lorem Ipsum Dolor
Consectetur adipiscing

疯狂·刺激·酷炫

● 家居色彩搭配

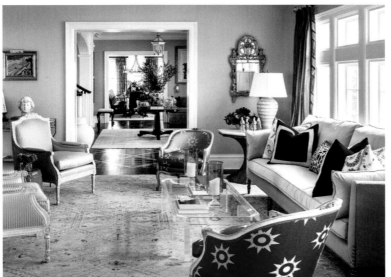

14-13-65-0 227-213-109 #e3d56d	10-4-49-0 237-234-152 #edea98	33-11-7-0 181-208-227 #b5d0e3
27-85-69-0 191-69-69 #bf4545		

中黄色的墙面让人心情愉悦，与金属装饰画搭配，充满了精致感。

淡柠檬色的沙发与墙面十分和谐，较高的明度使整个空间显得更加细腻。

淡蓝色与古典红色的沙发椅造型优雅，独特的花纹与纹理增加了空间的细腻与奢华感。

形象搭配
Image matching

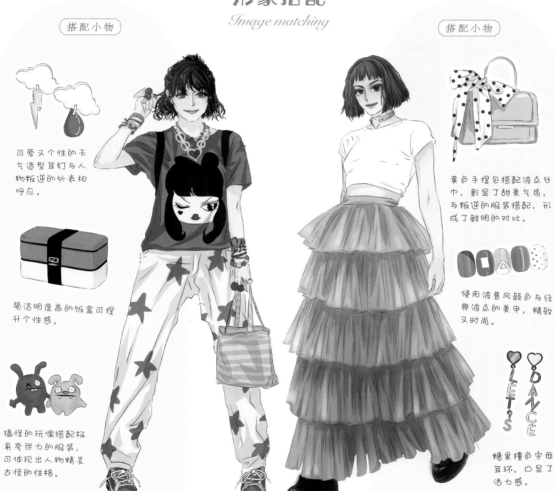

可爱又个性的天气造型耳钉与人物叛逆的外表相呼应。

简洁明度高的饭盒可提升个性感。

搞怪的玩偶搭配极具夸张力的服装，可体现出人物精灵古怪的性格。

黄色手提包搭配波点丝巾，彰显了甜美气质，与叛逆的服装搭配，形成了鲜明的对比。

使用波普风颜色与经典波点的美甲，精致又时尚。

糖果撞色字母耳环，凸显了活力感。

● 富有童趣的撞色混搭
天真中透露着个性与叛逆感

简单可爱的图案搭配，体现了乖张的性格；糖果撞色首饰搭配，体现了青春的叛逆。

● 飘逸优雅与个性时尚共存
渐变色提升现代时尚感

欧根纱渐变半身长裙仙气十足，与利落的短发形成鲜明对比，再搭配松糕皮靴，整体穿搭既可爱甜美，又很酷炫。

疯狂 · 刺激 · 酷炫

33

浩瀚宇宙

关键词

深邃 神秘 奇异

在无垠的黑色空间里，星云在缓慢地变化着，彩色的光相互交织，璀璨夺目。

● **无垠星空**

14-55-12-0 216-139-170 #d88baa	
5-45-70-0 236-161-83 #eca152	
85-65-60-20 46-78-85 #2d4e55	
0-0-0-100 35-24-21 #231815	

● **魅力星河**

7-45-85-0 233-159-48 #e99f30	
35-15-8-0 176-200-220 #afc7dc	
80-37-30-0 32-131-159 #1f839f	
94-71-56-20 6-69-87 #054557	

● **极地绿光**

60-0-78-0 108-187-94 #6cbb5d	
82-40-75-0 40-124-91 #287c5a	
90-62-53-0 21-94-109 #145d6d	
90-70-63-30 26-65-73 #1a4048	

● **多彩星球**

0-35-55-0 247-185-119 #f7b877	
13-60-24-0 218-129-149 #d98094	
80-32-35-0 20-137-156 #13899b	
0-0-0-100 35-24-21 #231815	

1
31-0-29-0
188-223-196
#bbdec4

2
7-45-87-0
233-159-42
#e99f2a

3
13-60-24-0
218-129-149
#d98094

4
80-32-36-0
21-137-154
#14899a

5
76-37-18-0
54-134-177
#3685b0

6
83-54-66-12
47-98-89
#2f6259

7
87-78-68-30
44-56-65
#2b3840

8
0-0-0-95
31-30-29
#1f1e1d

9
72-90-65-10
96-53-74
#5f354a

● 双色搭配

COLOR ①⑥
COLOR ①⑧
COLOR ②⑨

④⑦ ③⑦ ③⑥

③⑧ ①⑨ ①⑤

● 三色搭配

①②⑥ ③④⑦ ①⑤⑧

①②④ ③④⑨ ②⑤⑧

①⑤⑥ ②⑤⑨ ①③⑤

● 图案填色

①②③④⑤⑥⑦⑧⑨

● 四色搭配

②⑥⑦⑨ ①②③⑨

①②③⑤ ①②③⑧

深邃 · 神秘 · 奇异

標签
Label

装饰
Decoration

海报
Poster

插图
Illustration

标志
Logo

入场券
Ticket

● 家居色彩搭配

深邃·神秘·奇异

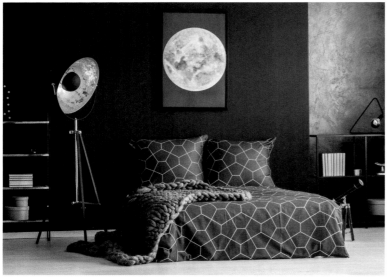

10-5-5-0
234-238-240
#eaeef0

80-65-50-30
54-72-87
#364857

70-50-30-0
93-119-148
#5d7794

5-5-5-0
245-243-241
#f5f3f1

灰白色的地板搭配蓝黑色墙面，使整个空间呈现冷色调，给人理性冷静的印象。深色墙面还可以使空间显得紧凑。

深蓝色让人联想到天空，与蓝黑色墙面搭配，制造出夜景效果。

月球的装饰画及落地灯营造了房间星空的氛围，给人浪漫又科幻的感觉。

形象搭配
Image matching

深邃 · 神秘 · 奇异

搭配小物

圆形墨镜比较适合长脸和圆脸，可以起到中和脸部线条比例的作用，提升神秘感。

星空项链搭配简单的衣着可以提高精致度。

粉蓝星空帆布鞋，舒适度与时尚感并存，彰显了放松与随性。

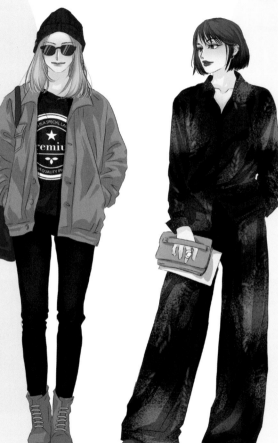

搭配小物

星系长耳坠，夸张中透露着精致的时尚感。

浅米色、浅蓝色和墨绿色搭配的手提包，简单大方。

金属色泽的尖头高跟鞋，展现了女王气场。

● 简单干练的神秘气质
舒适百搭的日常穿着

粉红暖色外套减少了一些距离感，深色紧身裤修饰腿形，再加上冷帽与墨镜，简约又不失神秘感。

● 释放无形的气场
精致知性的高级感

用亮黄色作为点缀，可以凸显时尚和知性气质，将整个人的魅力完美释放，使人看上去神秘而优雅。

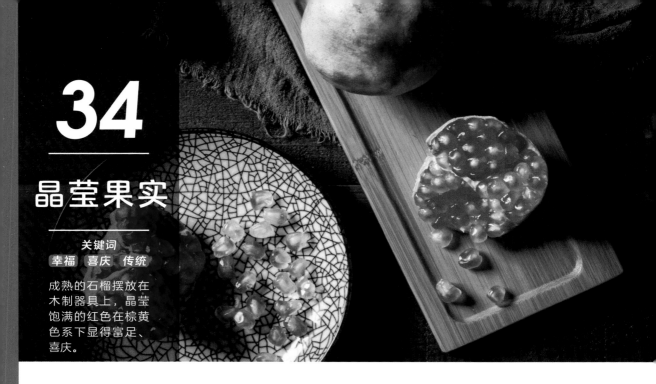

34

晶莹果实

关键词
幸福　喜庆　传统

成熟的石榴摆放在木制器具上，晶莹饱满的红色在棕黄色系下显得富足、喜庆。

● 传统中国结

	0-90-95-0 232-56-23 #e73817
	0-80-60-0 234-85-80 #e9544f
	47-100-100-20 134-27-32 #861b20
	60-90-88-50 80-29-26 #4f1c19

● 晶莹荔枝

	48-100-90-20 132-27-40 #841b28
	75-63-100-40 61-67-31 #3d431f
	30-45-70-0 190-148-87 #be9357
	83-80-90-50 41-40-31 #29281f

● 丹霞地貌

	0-48-70-0 243-157-80 #f39d50
	10-94-100-0 217-44-22 #d82b16
	40-100-100-0 167-33-38 #a72126
	59-74-40-0 128-85-115 #7f5473

● 繁花枝头

	0-30-0-0 247-201-221 #f7c9dd
	0-93-47-0 231-41-88 #e62957
	0-85-85-0 233-72-41 #e84728
	78-45-96-0 68-120-60 #44773c

1	2	3	4	5	6	7	8	9
15-93-100-0	0-78-50-0	0-70-85-0	5-27-70-0	0-48-70-0	50-100-100-20	83-80-90-70	78-45-95-0	70-60-100-40
209-48-25	234-89-95	237-109-43	242-196-90	243-157-80	129-28-33	24-21-12	68-120-62	71-72-30
#d13019	#ea595e	#ec6c2a	#f1c35a	#f39d50	#811c21	#17150b	#44773d	#46471d

● 双色搭配

❻❼ ❽❾ ❸❹

❶❻ ❻❽ ❷❹

❼❽ ❺❼ ❸❻

● 三色搭配

❹❻❽ ❹❼❾ ❻❼❽

❶❺❼ ❷❹❻ ❶❸❺

❼❽❾ ❶❹❻ ❶❸❺

● 图案填色

❶❷❸❹❺❻❼❽❾

● 四色搭配

❶❸❹❺ ❸❺❼❽

❹❼❽❾ ❶❸❹❻

幸福 · 喜庆 · 传统

● 文创与设计素材

装饰
Decoration

优惠券
Coupon

包装
Packaging

标志
Logo

Part
Two

幸福 · 喜庆 · 传统

● 家居色彩搭配

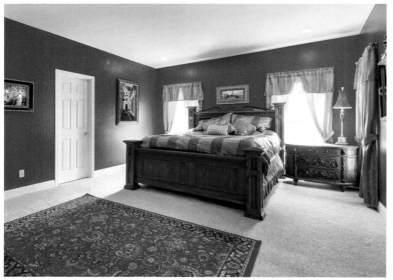

● 20-95-85-0
201-42-46
#c92a2e

○ 0-0-0-0
255-255-255
#ffffff

● 15-45-70-0
219-156-85
#db9c55

● 55-95-95-45
93-24-22
#5d1816

卧室以红色为主，整个空间营
造出了喜庆、热情的氛围。

天花板和门的白色为空间注入
生机，减少了大面积红色带来
的沉闷感。

浅棕色的床上用品和深棕色的
家具增添了房间的复古韵味，
给人温暖又华贵的印象。

形象搭配
Image matching

简约的木制发簪搭配一点儿金属元素，更显庄重古典，为盘发增添一丝优雅。

黑红配色具有古风的华丽感，再搭配花朵贴片，为手部增添亮点。

手握坠有流苏的古风团扇，如画中走出的大家闺秀一般端庄恬静。

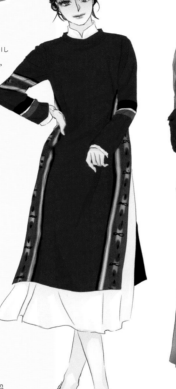

长款耳环可以完美地修饰脸形，再加上蝴蝶的设计，轻盈简便；搭配高马尾，尽显时尚。

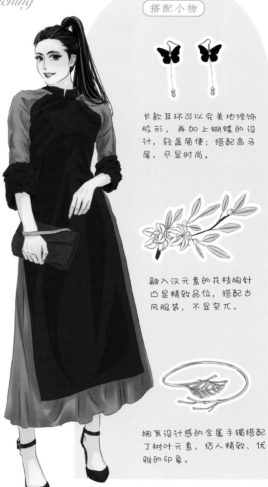

融入汉元素的花枝胸针凸显精致品位，搭配古风服装，不显突兀。

拥有设计感的金属手镯搭配了树叶元素，给人精致、优雅的印象。

● 传统与现代元素的结合
红黑色搭配出优雅迷人的风格

红黑配色融入汉元素的穿搭，既不会难以驾驭，又轻便简洁。再加上简单的盘发，更显优雅。

● 一抹中国红
让单一色系释放魅力

肩部独特的设计完美地展现了肩部曲线，下摆两层加高开衩的设计使下身显得修长，高马尾展现活力的同时不失魅力。

幸福・喜庆・传统

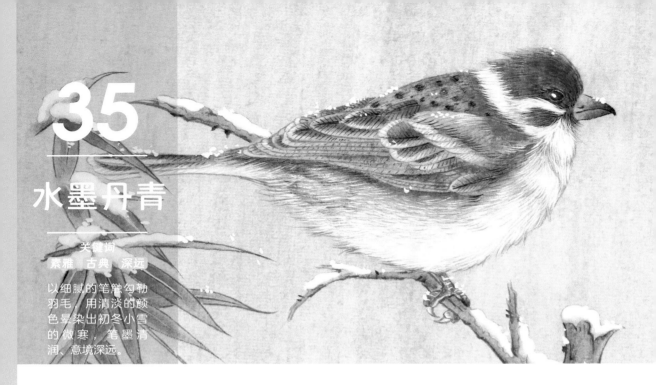

35

水墨丹青

关键词

素雅　古典　深远

以细腻的笔触勾勒羽毛，用清淡的颜色晕染出初冬小雪的微寒，笔墨清润、意境深远。

● 清茶飘香

32-45-65-0
186-147-97
#ba9360

20-23-20-0
211-198-195
#d3c5c2

45-50-40-0
157-132-135
#9d8487

59-77-72-25
107-65-61
#6b413c

● 古朴盆栽

4-8-11-0
247-238-228
#f6ede3

6-30-37-0
238-193-159
#edc09e

34-50-67-0
182-137-91
#b5895a

80-70-75-35
55-63-57
#363e38

● 宫殿初雪

10-5-10-0
235-238-232
#eaede7

6-3-5-0
243-245-243
#f3f5f3

38-33-48-0
173-165-135
#ada587

60-50-57-0
122-123-110
#7a7b6d

● 五谷杂粮

24-40-57-0
202-161-114
#caa171

45-53-58-6
151-121-102
#977966

15-23-38-0
222-199-162
#dec7a2

56-52-55-7
127-117-106
#7e756a

1
32-45-65-0
186-147-97
#ba9360

2
12-16-25-0
229-215-193
#e5d7c1

3
5-26-50-0
242-200-136
#f1c788

4
7-32-31-0
235-189-168
#ebbda7

5
17-17-7-0
217-212-223
#d9d3df

6
44-49-40-0
159-135-136
#9f8687

7
30-50-64-0
189-139-96
#bd8b5f

8
60-70-72-25
105-75-64
#684a3f

9
68-66-70-20
92-82-72
#5c5147

● 双色搭配

COLOR ❶❸ COLOR ❸❼ COLOR ❷❻

❶❷ ❹❻ ❹❽

❷❻ ❸❽ ❷❼

● 三色搭配

❷❼❾ ❹❼❽ ❺❼❾

❷❸❼ ❻❼❽ ❸❼❾

❽❻❾ ❸❻❼ ❸❼❽

● 图案填色

❶❷❸❹❺❻❼❽❾

● 四色搭配

❷❽❻❼ ❹❺❻❽

❷❸❹❻ ❸❹❻❽

素雅 · 古典 · 深远

2019 CALENDAR

装饰
Decoration

HAPPY NEW YEAR

2020

2020

优惠券
Coupon

标志
Logo

明信片
Postcard

● 家居色彩搭配

素雅 · 古典 · 深远

○ 0-0-0-5	● 19-30-38-0	● 57-69-95-25
247-247-248	213-185-156	112-78-39
#f7f8f8	#d5b99c	#6f4d27

● 83-50-87-13
44-104-66
#2e6641

亮白色的地板和米棕色的沙发
共同营造了敞亮温暖的氛围，
在柔和中又带着淡淡的古朴。

栗色的木制家具和门框增添了
端庄感，古朴的色彩仿佛经过
了岁月的沉淀和打磨。

深绿色植物在栗色的衬托下透
着幽深、静谧的气息。

形象搭配
Image matching

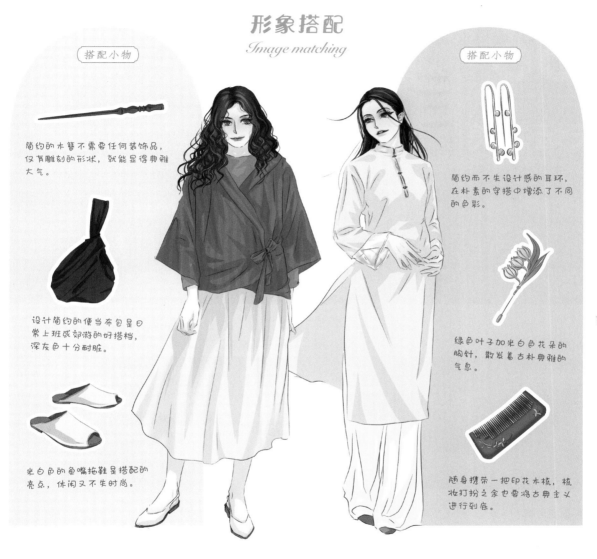

简约的木簪不需要任何装饰品，仅有雕刻的形状，就能显得典雅大气。

设计简约的便当布包是日常上班或郊游的好搭档，深灰色十分耐脏。

米白色的鱼嘴拖鞋是搭配的亮点，休闲又不失时尚。

简约而不失设计感的耳环，在朴素的穿搭中增添了不同的色彩。

绿色叶子加米白色花朵的胸针，散发着古朴典雅的气息。

随身携带一把印花木梳，梳妆打扮之余也要将古典主义进行到底。

素雅・古典・深远

● 自由洒脱的森系女孩
用色彩和质感表达一种大自然的静谧

绿色里衣结合棕色条纹外衣，再搭配米白色的半身裙，舒适素雅中透着一丝慵懒。

● 淡雅朴素的温婉女子
古典休闲装的魅力时刻

类似旗袍的款式搭配浅色系的阔腿裤，将古典的元素加入现代时装，既修身又休闲，随意散落的头发既优雅又有风度。

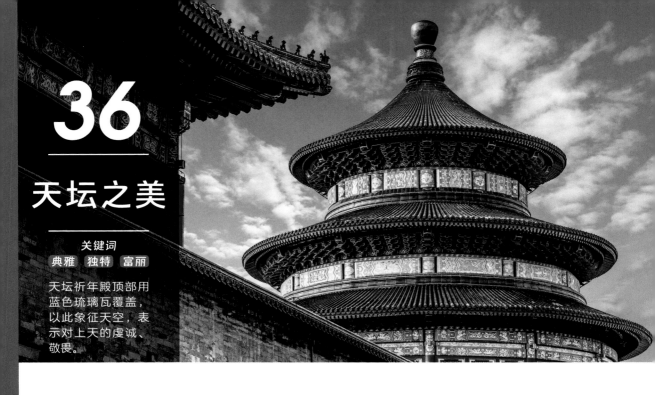

36

天坛之美

关键词

典雅　独特　富丽

天坛祈年殿顶部用蓝色琉璃瓦覆盖，以此象征天空，表示对上天的虔诚、敬畏。

● 接天莲叶无穷碧

23-0-40-0
208-229-174
#d0e4ae

50-20-73-0
144-173-96
#90ac5f

76-25-72-0
56-146-100
#379264

70-27-52-0
81-149-132
#509584

● 孔桥暖阳

38-20-19-0
170-188-197
#aabcc4

76-25-16-0
29-149-190
#1d95be

26-56-100-0
197-128-20
#c58013

95-75-47-0
11-76-109
#0b4b6c

● 墨色屋檐

47-10-18-0
144-195-206
#8fc2cd

80-53-35-0
59-109-139
#3a6d8b

92-74-52-15
27-69-93
#1b455d

51-63-57-0
145-106-101
#916a64

● 碧潭清波

58-0-50-0
110-193-151
#6dc097

15-7-17-0
224-229-216
#dfe5d8

80-60-78-25
57-82-64
#385140

26-20-40-0
200-196-160
#c7c3a0

15-7-17-0
224-229-216
#dfe5d8

26-20-40-0
200-196-160
#c7c3a0

50-20-73-0
144-173-96
#90ac5f

80-60-78-25
57-82-64
#385140

95-74-45-10
6-72-105
#054768

80-53-35-0
59-109-139
#3a6d8b

47-10-18-0
144-195-206
#8fc2cd

38-20-20-0
170-188-195
#aabcc3

70-27-52-0
81-149-132
#509584

● 双色搭配

● 三色搭配

● 图案填色

● 四色搭配

典雅 · 独特 · 富丽

装饰
Decoration

优惠券
Coupon

标志
Logo

贺卡
Card

● 家居色彩搭配

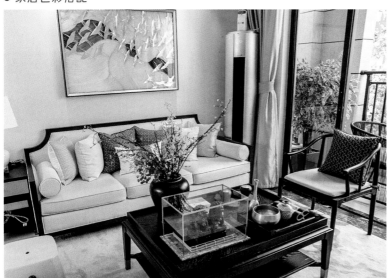

○ 5-8-6-0
244-237-237
#f4eded

12-14-15-0
229-220-213
#e5dcd5

● 95-80-48-15
21-62-95
#153e5f

● 65-70-60-15
103-80-84
#675054

米白色的墙面搭配同色系沙发，使整个空间处于明亮温暖的氛围中。

深蓝色的靠枕及蓝色调的玻璃装饰框增添了静谧、高雅的气息。

深棕色的木制家具不仅渲染了传统氛围，而且增加了房间的重量感，使空间重心稳定，给人安稳踏实的感受。

典雅 · 独特 · 富丽

形象搭配
Image matching

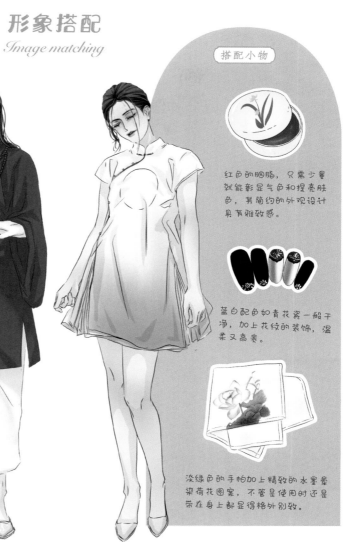

蓝色耳饰点缀红色的珠宝，再加上珍珠的装饰，高贵又端庄。

古典优雅的团扇加上细腻精美的绢画，庄重又典雅，古朴又华贵。

在绿色的挎包中点缀一些金色，不仅可以提升富丽感，还不会因挎包与衣服的颜色重复而显得单调。

红色的胭脂，只需少量就能彰显气色和提亮肤色，其简约的外观设计具有雅致感。

蓝白配色如青花瓷一般干净，加上花纹的装饰，温柔又高贵。

淡绿色的手帕加上精致的水墨晕染荷花图案，不管是使用时还是带在身上都显得格外别致。

典雅·独特·富丽

● 端庄文静的古典佳人
 来自远山深处的禅意

外衣以绿色为主色调，搭配白色的七分阔腿裤，再结合知性又慵懒的卷发，可以将原本休闲的穿搭转变为富贵、端庄的穿搭。

● 清雅素净的旗袍女子
 仿佛漫步烟雨朦胧的江南湖畔

在传统旗袍的基础上融合现代裙装的式样，减弱古典元素，提升可爱的少女感。渐变的天青色可打造朦胧感。

37

桂殿兰宫

关键词

华丽　气派　皇家

宫殿四周古树参天，
绿树成荫，红墙黄瓦
金碧辉煌，景象华
丽，气势恢宏。

● 落霞孤鹜

0-6-18-0
255-243-218
#fef3d9

0-15-43-0
253-224-159
#fddf9e

28-16-34-0
195-201-175
#c3c9ae

60-64-75-0
125-101-77
#7d654d

● 香火鼎盛

5-28-74-0
242-193-80
#f1c14f

0-65-93-0
238-120-21
#ee7715

0-84-90-0
233-74-32
#e94b20

64-80-85-50
73-42-31
#49291f

● 金色梯田

0-43-90-0
245-166-26
#f5a619

0-20-60-0
252-212-117
#fcd475

0-40-90-0
246-172-25
#f6ac18

55-80-100-30
110-58-29
#6d3a1d

● 海上晨曦

4-2-43-0
255-248-169
#fff8a9

6-51-89-0
243-153-29
#f3991d

29-74-100-0
196-94-26
#c45e1a

48-66-100-8
150-98-33
#966221

1	2	3	4	5	6	7	8	9
0-6-18-0	0-15-40-0	5-28-74-0	0-40-90-0	7-6-37-0	15-14-20-0	0-65-90-0	60-64-75-0	65-80-85-50
255-243-218	253-224-165	242-193-80	246-172-25	242-235-178	223-217-204	238-120-31	125-101-77	72-42-32
#fef3d9	#fde0a5	#f1c14f	#f6ac18	#f2eab2	#ded9cb	#ee781e	#7d654d	#47291f

● 双色搭配

● 三色搭配

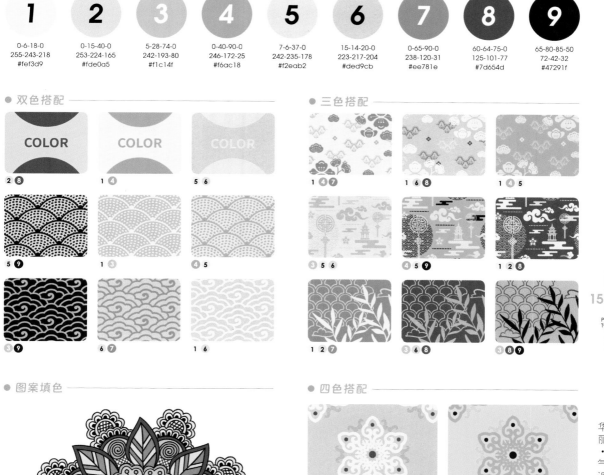

● 图案填色

1 2 ③ ④ 5 6 ❼ ❽ ❾

● 四色搭配

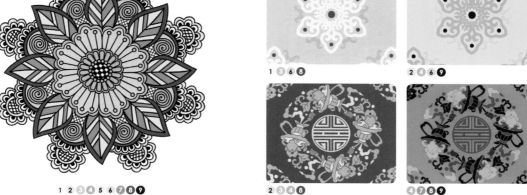

华
丽
·
气
派
·
皇
家

装饰
Decoration

插图
Illustration

HAPPY
MID-AUTUMN
FESTIVAL

包装
Packaging

福

HAPPY CHINESE
NEW YEAR

HAPPY CHINESE
NEW YEAR
2020

标志
Logo

优惠券
Coupon

● 家居色彩搭配

华丽 · 气派 · 皇家

0-15-60-0	12-14-15-0	14-64-97-0
254-221-120	229-220-213	217-117-19
#fedd78	#e5dcd5	#d97513

92-77-5-0
32-70-150
#204696

浅黄色的墙面具有温暖、柔和、治愈人心的作用，与浅暖灰色的地面搭配，营造出了放松心情的空间效果，给人平和、安全的感受。

较深的橙红色增加了空间的稳定感，古典的木制家具给人复古、华丽的感觉。卡布里蓝色具有镇静、平和的作用，整个空间显得典雅、高级。

形象搭配
Image matching

镶嵌宝石的姜黄色美甲显得
精致、华丽。

金棕色的玛瑙搭配浮雕花纹
的银色指环，贵气十足。

金色的金属外壳华丽耀
眼，正红色的唇釉让你
的气场更加强大。

金黄的珠宝如同夕阳般
闪耀，长款的设计可以
修饰脸形，再加上钻石
的点缀，华丽又气派。

简约且外形棱角分明的
手提包，淡黄色皮质搭
配金色搭扣，给人优雅
华贵的印象。

蓝黑色的高跟鞋加上金属装
饰，与外套的配色相呼应，
更显精致。

153

Part
Two

华丽·气派·皇家

● 华丽优雅的晚会女王
姜黄色的鱼尾裙闪耀全场

上身V字领加荷叶袖的搭配很显身材，下
身的鱼尾裙摆优雅迷人，再搭配姜黄色，
更显华丽。

● 裙装也可以霸气十足
蓝金色搭配尽显高傲本色

姜黄色的背心外搭蓝黑色的风衣，金色的
穗状花纹与背心的颜色相呼应，再搭配白
色高腰半身裙，整体显得时尚又高贵。

Part 3

生活中的
色彩意象

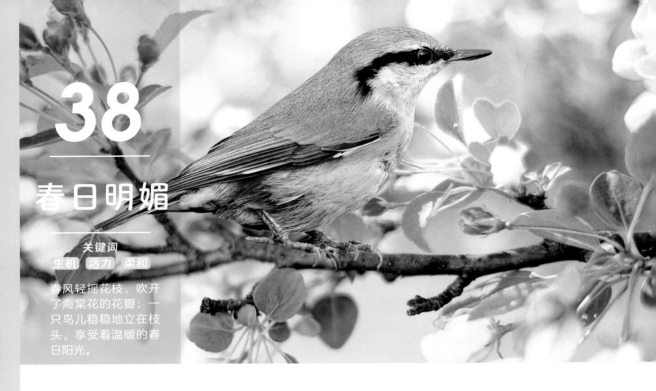

38

春日明媚

关键词
生机 活力 柔和

春风轻摇花枝，吹开了海棠花的花瓣；一只鸟儿稳稳地立在枝头，享受着温暖的春日阳光。

● 花朵甜筒

27-0-47-0
199-224-159
#c7df9e

6-25-7-0
238-206-216
#eecdd7

15-50-12-0
216-149-177
#d795b0

12-16-35-0
230-214-174
#e5d6ae

● 万绿丛中一点红

45-0-85-0
156-202-72
#9cc947

70-12-100-0
78-164-53
#4ea334

11-98-93-0
215-27-33
#d71b21

3-3-10-0
250-247-235
#f9f7eb

● 春日香料

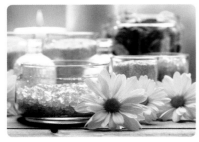

10-0-75-0
239-235-85
#efeb55

56-8-95-0
126-181-53
#7db534

17-0-32-0
221-236-192
#ddebc0

63-18-48-0
101-167-145
#64a690

● 活力青柠

8-0-2-0
239-248-251
#eef7fb

18-10-90-0
221-212-34
#ddd421

30-5-65-0
194-212-115
#c1d473

72-24-100-0
79-149-54
#4e9436

1
45-5-16-0
148-204-214
#93cbd6

2
5-50-60-0
235-152-100
#ea9763

3
6-25-7-0
238-206-216
#eecdd7

4
0-27-20-0
249-204-193
#f8ccc0

5
12-3-65-0
234-231-114
#eae771

6
32-5-70-0
189-210-104
#bdd167

7
37-10-95-0
179-196-33
#b2c321

8
60-12-95-0
115-173-56
#72ac37

9
87-44-100-0
12-116-59
#0c743b

● 双色搭配

7 9

6 8

2 4

COLOR
1 8

COLOR
2 5

4 7

4 5

1 3

5 7

● 三色搭配

2 4 6

3 8 8

5 8 9

1 5 7

2 4 9

1 5 9

1 3 5

1 2 4

2 4 5

● 图案填色

1 2 3 4 5 6 7 8 9

● 四色搭配

1 3 4 5

2 3 5 7

6 8 8 9

1 2 5 7

157

Part
Three

生机 · 活力 · 柔和

贴纸
Sticker

装饰
Decoration

HELLO SPRING
CHERRY BLOSSOM

书签
Bookmarker

标志
Logo

邀请函
Invitation

VEC TOR
BACKGROUND

● 家居色彩搭配

生
机
·
活
力
·
柔
和

4-9-11-0	25-6-83-0	0-0-0-75
246-236-227	205-213-67	102-100-100
#f6ece3	#cdd543	#666464

13-27-44-0
226-192-147
#e2c093

厨房采光较好，米白色与黄绿色搭配的墙面在阳光下青翠欲滴，给人温暖又清新的感觉。

深灰色橱柜与不锈钢的结合，给人干练、利落的感觉。

木色的边桌增加了厨房的亲和感，减弱了金属材质的冰冷，与绿色搭配出有生命力、健康的感觉。

形象搭配
Image matching

时尚的龟背叶耳坠，为整体搭配增添了活力。

暗色系三色腮红与冷色调的服装搭配，提升气色的同时，给人春日明媚的印象。

清新的皮质手提包，与外套颜色相呼应，给人清爽自然的感觉，加强整体感。

长款流苏耳饰增加精致感，并在视觉上修饰脸形，可以极大地提升人物的气质。

淡粉色的唇釉，让人看起来干净明亮。

搭配一双简单的白色凉鞋，给人简单爽朗的印象。

生
机
·
活
力
·
柔
和

● 自然清爽的春季搭配
穿出帅气大方高级感

西装给人利落的感觉，浅色减少沉闷感，再加上淡紫色的阔腿裤，半正式的着装看似随意自然，其实这种搭配很有讲究。

● 热情洋溢的春末
搭配出轻松舒适的活力感

高丸子头让人看起来很有精神，橙色又使人看起来充满活力，再搭配简单的妆容和服饰，整体看起来自然干净。

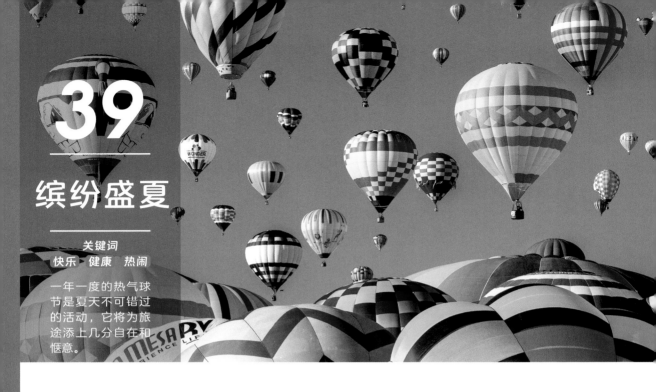

39

缤纷盛夏

关键词
快乐　健康　热闹

一年一度的热气球节是夏天不可错过的活动，它将为旅途添上几分自在和惬意。

● 海滩假日

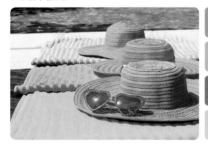

63-5-30-0
87-185-186
#57b8ba

44-0-53-0
155-206-145
#9bce91

0-80-87-0
234-85-38
#ea5425

6-13-80-0
244-218-66
#f4da41

● 海岛之家

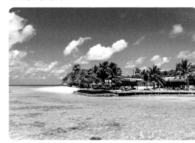

65-25-0-0
87-158-215
#569ed7

80-50-0-0
48-113-185
#3070b8

55-0-10-0
110-200-226
#6ec7e2

77-40-100-0
69-126-56
#447e37

● 藏猫猫

0-50-52-0
242-154-114
#f29a71

10-0-85-0
240-234-48
#efea30

53-30-85-0
138-156-71
#8a9b46

84-45-85-16
34-105-68
#226843

● 向日葵

72-50-0-0
82-117-185
#5175b9

27-64-100-0
194-112-25
#c27019

10-0-80-0
240-235-69
#efea44

72-27-72-0
77-147-99
#4c9263

1
75-20-10-0
18-157-205
#129dcc

2
45-0-53-0
153-205-145
#98cd91

3
10-0-80-0
240-235-69
#efea44

4
6-13-80-0
244-218-66
#f4da41

5
0-60-74-0
240-132-67
#ef8342

6
0-80-87-0
234-85-38
#ea5425

7
72-27-72-0
77-147-99
#4c9263

8
53-28-86-0
138-158-69
#8a9e45

9
72-50-0-0
82-117-185
#5175b9

● 双色搭配

● 三色搭配

● 图案填色

● 四色搭配

快
乐
·
健
康
·
热
闹

优惠券
Coupon

装饰
Decoration

MELON

ORANGE

Just SAY CHEESE

标签
Label

Ice World

贴纸
Sticker

标志
Logo

BLUE ogurt

包装
Packaging

● 家居色彩搭配

快乐 · 健康 · 热闹

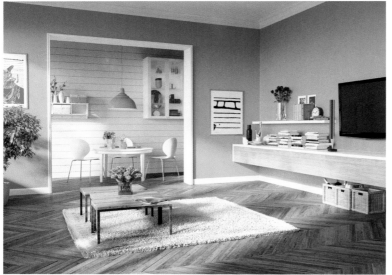

● 4-31-87-0
243-187-41
#f3bb29

● 18-30-56-0
216-183-122
#d8b77a

○ 5-6-6-0
246-242-239
#f6f2ef

● 72-10-13-0
28-171-209
#1cabd1

橙黄色墙面和浅褐色地板奠定了房间暖色的基调，让这个夏天多了几分惬意与活力。

米白色的地毯和桌椅缓和了橙黄色的燥热感，给人舒适的视觉感受。

天蓝色的吊灯、餐具和摆件为整个居室带来一丝夏日的清凉，给人清爽、畅快的感觉。

形象搭配
Image matching

快乐 · 健康 · 热闹

搭配小物

绿色重叠状耳饰，带来一些清新感，让简单的搭配立马有趣起来。

色彩缤纷的美甲，凸显活泼的个性。使用一些和服装相同的色彩作为主色，融合度更高。

轻便又时尚的针织包，可营造轻盈与活泼的感觉。

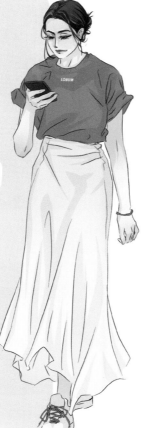

搭配小物

柔润舒适的橙色唇膏在提升气色方面有很好的效果，可以使妆容更有活力感。

搭配绿色宝石戒指，可凸显高贵儒雅的气质和风度。

选择一双鲜艳的粉色单鞋搭配黄绿色系的服装，可以为夏日增色不少，给人绚烂、热闹的印象。

● 温柔简洁的日常服饰搭配
轻松摆脱路人感

利用简单款的橙色T恤搭配米色半身裙，显得温柔又文艺，再设计一款简单的发型，看起来慵懒又有女人味儿。

● 洋溢着节日气氛的穿搭
实现了华丽与时尚的平衡

黄色高领毛衣有很好的"减龄"效果，会使整个人充满灵动性；极具对比的绿色长裤展现个性的同时又不失强大气场。

40

丰收之秋

关键词

成熟　温暖　沉稳

满车的南瓜色泽饱满，农民们满载着秋收的喜悦，走在幸福的路上。

● 金色麦浪

17-35-72-0
218-173-85
#d9ad55

53-47-100-0
141-130-42
#8c8129

45-79-100-0
159-80-39
#9e5027

45-78-100-40
113-55-18
#713612

● 枫林路

0-40-83-0
246-173-51
#f6ac33

25-5-55-0
204-218-138
#ccda8a

56-27-100-0
131-157-43
#829c2a

57-80-100-20
117-65-36
#754023

● 异国小巷

3-23-70-0
247-204-91
#f7cc5b

0-57-83-0
241-138-49
#f08930

22-0-7-0
207-234-239
#cfeaef

62-23-0-0
96-164-218
#60a3d9

● 金色盛典

22-34-90-0
208-171-42
#d0aa2a

8-13-44-0
239-221-158
#eedd9d

15-40-74-0
220-165-78
#dca54e

48-63-100-7
147-102-37
#926625

1	2	3	4	5	6	7	8	9
25-6-58-0	56-27-100-0	53-47-100-0	45-80-100-10	0-57-83-0	0-45-88-0	15-40-74-0	0-23-70-0	0-10-30-0
205-216-131	131-157-43	141-130-42	149-73-36	241-138-49	246-162-35	220-165-78	252-206-91	254-235-190
#ccd882	#829c2a	#8c8129	#954823	#f08930	#f4a222	#dca54e	#fbcd5a	#feeabe

● 双色搭配

COLOR ❺❽

COLOR ❶❷

COLOR ❼❾

 ❶❾

 ❻❽

 ❸❻

 ❷❾

 ❶❷

❻❾

● 三色搭配

 ❻❽❾

 ❻❼❽

 ❹❺❻

 ❶❹❼

❸❺❽

❸❹❺

 ❻❼❽

❷❹❽

 ❹❼❾

● 图案填色

❶❷❸❹❺❻❼❽ 9

● 四色搭配

 ❸❹❺❾

❹❺❼❽

 ❺❼❽❾

 ❶❷❹❽

成
熟
·
温
暖
·
沉
稳

装饰
Decoration

贴纸
Sticker

标签
Label

AUTUMN BREEZE & BEAUTIFUL LEAVES

标志
Logo

Hello
AUTUMN

优惠券
Coupon

插图
Illustration

● 家居色彩搭配

成熟 · 温暖 · 沉稳

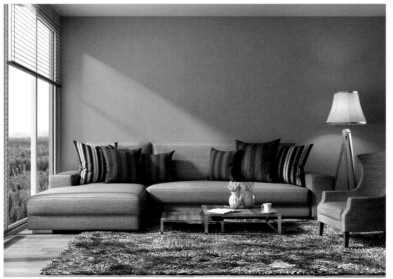

- 0-57-91-0
 241-138-28
 #f18a1c

- 28-31-37-0
 194-177-157
 #c2b19d

- 52-82-100-27
 119-58-30
 #773a1e

- 72-10-13-0
 28-171-209
 #1cabd1

橙色具有开朗的意象，墙面大面积运用橙色，营造出了热情开朗的氛围。

灰色的沙发和地毯消除了橙色带来的部分燥热感。

沙发靠枕的色彩和花纹增加了房间的细节，其中蓝色条纹与橙色对比强烈，增加了愉悦感，使环境不显沉闷。

形象搭配
Image matching

搭配小物

简约的珍珠耳饰，隐隐闪耀
着动人光芒，能够让自然的
妆容显得高级。

大地色系的美甲，加上
简单的线条装饰，可凸
显成熟稳重的气质。

复古实用的斜挎包，尺寸
适中又百搭，很适合表现
休闲风。

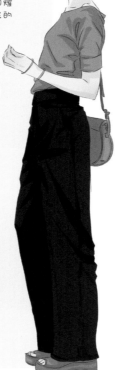

搭配小物

优雅的丝巾点缀了星形
细节，打破了单调的穿
衣效果。

生动的绿色搭配大地色眼
影，可以让妆容看起来更
加深邃。

复古的金色手表让举止间尽显
格调。

● 轻熟的帅气穿搭
 色彩稳重，尽显内涵

利落的短发显得帅气，稳重的蓝色长裤显
得成熟，再搭配简单的橙色上衣，温暖
知性。

● 霸气复古的街头风
 中性酷帅中透着精致细节

深咖色西服搭配破洞牛仔裙，女生也可以
展现出帅气中性的风格。简单的白色T恤
与蓝色格子衬衣打底，让人更显帅气。

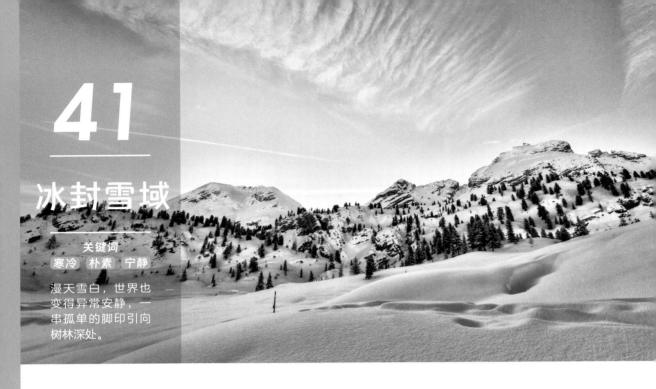

41

冰封雪域

关键词
寒冷　朴素　宁静

漫天雪白，世界也
变得异常安静，一
串孤单的脚印引向
树林深处。

● 漫步寒风中

4-3-3-0
247-247-248
#f7f7f7

60-63-72-10
118-96-76
#755f4b

30-34-38-0
190-170-152
#bda998

15-13-12-0
223-220-219
#dedbdb

● 冰上曲棍球

15-15-17-0
223-216-208
#ded7d0

41-27-40-0
165-173-154
#a5ad99

47-60-60-0
154-113-98
#997161

80-68-74-30
57-69-62
#39443d

● 甜蜜雪球

35-18-14-0
177-194-207
#b0c2cf

15-10-8-0
223-225-229
#dee1e5

0-0-0-0
255-255-255
#ffffff

61-15-12-0
98-175-209
#61afd0

● 雪山之巅

79-45-25-0
52-121-160
#33799f

62-40-27-0
111-139-163
#6e8aa2

6-5-3-0
242-242-245
#f2f2f4

92-84-64-30
32-49-67
#203142

1
4-3-3-0
247-247-248
#f7f7f7

15-13-12-0
223-220-219
#dfdcdb

30-35-38-0
190-168-152
#bda797

60-63-72-10
118-96-76
#755f4b

80-68-74-30
57-69-62
#39443d

80-45-25-0
46-120-160
#2e789f

62-40-27-0
111-139-163
#6e8aa2

35-18-14-0
177-194-207
#b0c2cf

41-27-40-0
165-173-154
#a5ad99

● 双色搭配

COLOR ③⑥　COLOR ④⑧　COLOR ⑤⑨

① ⑨　③ ④　⑥ ⑧

① ⑧　⑦ ⑧　⑤ ⑨

● 三色搭配

① ⑦ ⑧　① ④ ⑨　② ④ ⑤

① ⑤ ⑦　① ② ⑧　① ② ⑥

① ② ⑨　② ③ ④　① ③ ⑦

● 图案填色

① ② ③ ④ ⑤ ⑥ ⑦ ⑧ ⑨

● 四色搭配

① ③ ⑤ ⑦　① ② ⑥ ⑧

① ⑥ ⑦ ⑧　① ② ⑤ ⑨

寒冷 · 朴素 · 宁静

装饰
Decoration

包装
Packaging

优惠券
Coupon

标志
Logo

标签
Label

HAVE A

Holy
Jolly

CHRISTMAS

Winter
Sale

19 54

SKI CLUB

★★★

● 家居色彩搭配

寒冷 · 朴素 · 宁静

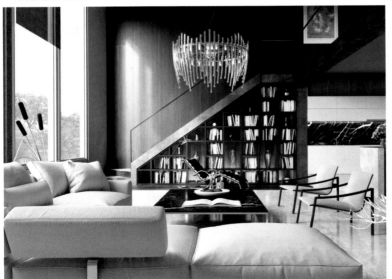

● 65-67-70-22	● 0-0-0-35	○ 0-0-0-10
98-80-70	191-191-192	239-239-239
#615046	#bfc0c0	#efefef

● 74-74-81-53
53-45-36
#352c24

大面积的深褐色立面搭配中灰色的大理石地板，营造出了沉静的氛围。

浅灰色的布艺沙发降低了棕褐色墙面带来的厚重感，增强了空间的轻盈感。

棕黑色大理石的茶几和装饰墙面增加了细节感和质感，使现代简约风格的室内简而不凡。

形象搭配
Image matching

寒冷・朴素・宁静

柔和的豆沙色口红，百搭而不挑皮肤，适合打造秋冬温柔的妆容。

冷色的简单美甲，给人舒缓放松的感觉。

两侧有松紧设计的切尔西靴子是秋冬百搭单品，能很好地表现脚踝和小腿的线条。

清新的木质香水十分凸显干练气质，非常适合现代职场女性使用。

简单的深棕色挎包，自带高级气质，内敛沉稳。

铆钉深色高跟靴搭配修身长裤，使腿显得修长，可提升气场。

● 低调的时尚穿搭
简约而不简单的高级感

灰色风衣稳重而中性化，穿在身上不仅显得更有气场，而且不会显得张扬和夸张，再搭配浅棕色直筒长裤，整体显得更加干练有型。

● 寒冬中的清新感
冷静成熟不失活力

绿色具有自然舒适感，驼色能让整体质感更显高级，再搭配一条温暖的围巾，尽显温柔成熟的女性气质。

42

新婚典礼

关键词
浪漫 纯洁 庄重

在布满粉白鲜花的殿堂里，宾客满堂、欢声笑语，大家一同见证这场圣洁的婚礼。

● 素雅礼堂

43-25-42-0
160-174-152
#a0ae97

33-7-12-0
181-213-222
#b4d5dd

16-15-10-0
220-216-220
#dbd7dc

47-64-70-0
154-106-81
#9a6a51

● 新娘与伴娘

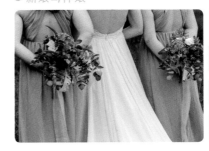

12-7-5-0
230-233-238
#e5e9ee

27-32-18-0
195-177-188
#c3b0bc

45-26-36-0
155-172-162
#9aaba1

24-40-45-0
202-162-135
#c9a287

● 爱的誓言

43-100-100-10
152-30-35
#971e23

55-90-76-30
110-42-49
#6d2a31

74-57-98-27
72-85-41
#485529

5-16-10-0
242-223-221
#f2dedd

● 幸福时刻

23-10-20-0
206-217-207
#cdd8ce

43-25-42-0
160-174-152
#a0ae97

10-5-8-0
234-238-235
#eaedeb

8-14-10-0
237-224-223
#ecdfde

1	2	3	4	5	6	7	8	9
2-2-0-0	15-7-5-0	23-10-20-0	53-27-37-0	55-90-76-30	35-90-90-0	5-35-20-0	10-20-22-0	0-13-30-0
251-251-253	223-230-238	206-217-207	133-164-158	110-42-49	177-59-46	238-185-184	232-210-195	253-229-188
#fbfbfd	#dee6ed	#cdd8ce	#85a39e	#6d2a31	#b03a2d	#edb9b7	#e8d2c3	#fde5bb

● 双色搭配

3 5　　2 7　　6 9

4 9　　2 6　　1 5

1 8　　7 9　　2 4

● 三色搭配

1 7 8　　1 2 7　　5 6 9

2 4 8　　3 4 7　　4 5 8

1 3 5　　6 7 8　　3 4 5

● 图案填色

1 2 3 4 5 6 7 8 9

● 四色搭配

3 4 7 8　　4 5 6 8

4 5 7 9　　1 5 6 8

浪漫 · 纯洁 · 庄重

装饰
Decoration

贴纸
Sticker

Mrs & Mr

Petra
and
Rachad

贺卡
Card

Orchid
&
Peony

JAN SUN 2023
03

邀请函
Invitation

标志
Logo

● 家居色彩搭配

浪漫 · 纯洁 · 庄重

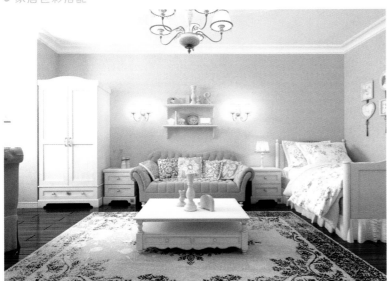

5-18-16-0
243-218-207
#f3dacf

51-64-81-9
137-99-63
#89633f

4-9-11-0
246-236-227
#f6ece3

10-16-24-0
234-217-195
#ead9c3

暖粉色的墙面体现了少女感和温柔的空间氛围，棕色地板增加了温暖、稳定感。

米白色的家具提高了空间的明度，给人纯净、温柔的印象。

浅驼色地毯降低了棕色地板带来的厚重感，使居室更显柔和。

形象搭配
Image matching

搭配小物

一条有设计感的项链，既突出了天鹅颈，也为当前的搭配增加亮点，整体显得精致大气。

裸色系的衣服搭配蜜粉色珠光腮红，使人气色更佳。

融合了衣服色彩的美甲与服装更搭，同时不会因为没有佩戴首饰而使手部失去色彩。

搭配小物

暗红色宝石搭配珍珠的耳饰，既能衬托肤色又能凸显气质，显得精致大气。

简约的手提包为穿搭添加优雅从容的气质。

酒红色与黑色结合的高跟鞋，凸显文艺、浪漫感。

浪漫 • 纯洁 • 庄重

● 晚会上低调华丽的变身
露背设计更添性感优雅气质

露背的设计使得优雅中带着一点性感，知性中不缺浪漫。如果搭配上黑色西装外套则更显优雅。

● 春日里的热情玫瑰
红与黑碰撞出诱惑感

吊带与半透明蕾丝的设计展示了女性的性感，高腰的设计能修饰身高比例，不需要多余的装饰也能吸引人的眼球。

43

圣诞快乐

关键词
喜庆 欢聚 祝福

圣诞将至，深绿色
的圣诞树下早已摆
满了红白相间的礼
盒，房间里充满了
欢声笑语。

● 圣诞水晶球

62-0-44-0 93-189-163 #5cbda2	
0-65-73-0 238-121-67 #ed7842	
23-100-100-0 196-24-31 #c3171e	
0-50-87-0 243-152-39 #f39826	

● 雪夜路灯

47-93-100-20 135-43-32 #862a20	
7-83-95-0 224-77-26 #df4c19	
73-35-40-0 73-138-146 #488992	
85-70-0-0 53-81-162 #3451a2	

● 银色雪松

45-30-25-0 154-167-177 #9aa6b0	
83-60-64-15 52-88-87 #335856	
40-85-100-0 168-69-37 #a84525	
14-40-43-0 221-168-139 #dca88a	

● 温馨圣诞

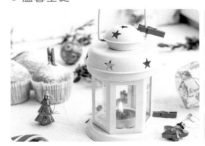

74-31-95-0 74-140-63 #4a8b3f	
0-0-0-0 255-255-255 #ffffff	
26-37-60-0 199-165-110 #c7a56e	
15-100-100-0 208-18-27 #d0111a	

1
0-0-0-0
255-255-255
#ffffff

2
25-35-60-0
201-169-111
#c9a96f

3
4-100-75-0
224-0-52
#e00033

4
50-100-75-25
123-24-50
#7b1731

5
83-60-64-10
54-92-90
#355c5a

6
73-34-50-0
74-138-131
#4a8a83

7
73-22-63-0
66-152-116
#429874

8
45-30-26-0
154-166-175
#9aa6af

9
72-50-0-0
82-117-185
#5175b9

● 双色搭配

①②

COLOR
⑧⑨

COLOR
④⑥

①⑧

①⑦

⑤⑧

①③

④⑧

②⑤

● 三色搭配

①⑤⑦

①②⑨

②④⑧

①③④

③⑤⑦

②③⑥

②③⑨

②⑤⑦

①⑤⑧

177

Part
Three

● 图案填色

①②③④⑤⑥⑦⑧⑨

● 四色搭配

①③⑤⑨

①②③⑥

①②④⑧

①③⑤⑦

喜庆 · 欢聚 · 祝福

装饰
Decoration

标签
Label

贴纸
Sticker

标志
Logo

● 家居色彩搭配

喜庆 · 欢聚 · 祝福

● 14-20-15-0 224-208-207 #e0d0cf	● 40-32-27-0 167-167-172 #a7a7ac	● 65-95-83-50 73-21-30 #49151e
● 5-90-80-0 225-56-49 #e13831	● 10-0-60-0 239-237-128 #efed80	

灰粉色的地毯营造出了明亮舒适的基调。

灰色沙发搭配黑红色靠枕，大明度差增强了空间的格调。

红色和黄色的碰撞营造出了时尚简约又欢喜热闹的氛围。

形象搭配
Image matching

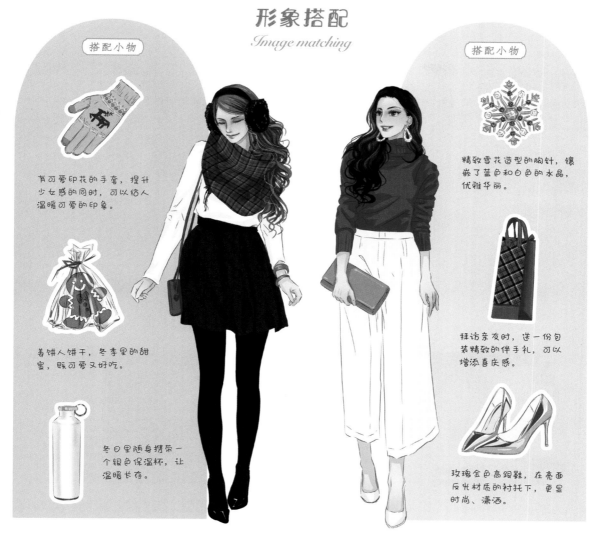

有可爱印花的手套，提升少女感的同时，可以给人温暖可爱的印象。

姜饼人饼干，冬季里的甜蜜，既可爱又好吃。

冬日里随身携带一个银色保温杯，让温暖长存。

精致雪花造型的胸针，镶嵌了蓝色和白色的水晶，优雅华丽。

拜访亲友时，送一份包装精致的伴手礼，可以增添喜庆感。

玫瑰金色高跟鞋，在亮面反光材质的衬托下，更显时尚、潇洒。

喜庆 · 欢聚 · 祝福

● 少女感十足的冬日穿搭
超具校园感的红色格子

在寒冷的冬日里，红色格子围巾不仅可爱，还能增添活力，再搭配浅色系毛衣，简约而优雅。

● 时尚又干练的通勤装
大红色衬托出最佳气色

阔腿裤搭配高跟鞋，时尚又潇洒，简单的红色毛衣是整个穿搭的点睛之笔。如果再搭配中长款外套，则更显时尚。

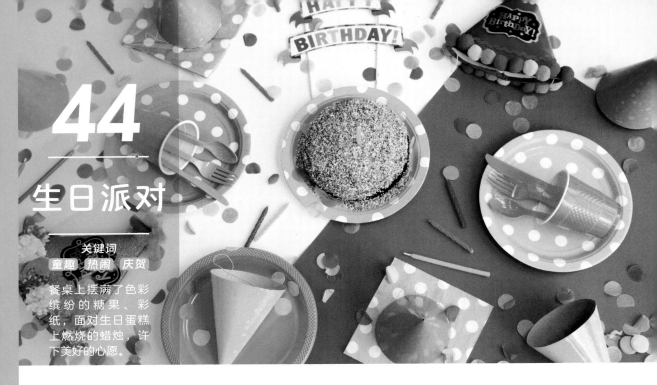

44

生日派对

● 关键词
童趣 热闹 庆贺

餐桌上摆满了色彩
缤纷的糖果、彩
纸，面对生日蛋糕
上燃烧的蜡烛，许
下美好的心愿。

● 华丽生日宴

44-84-100-10
151-66-35
#964123

3-42-80-0
241-167-60
#f1a73c

5-5-3-0
245-243-245
#f4f3f5

83-72-67-40
44-56-60
#2c373b

● 多彩气球

10-10-82-0
238-220-61
#eddb3c

0-60-80-0
240-132-55
#ef8336

40-0-58-0
168-210-134
#a7d186

66-0-20-0
63-188-207
#3ebbce

● 点亮祝福

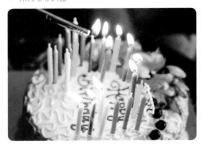

60-0-25-0
95-193-199
#5fc1c6

10-50-0-0
224-152-192
#e098c0

7-0-85-0
246-237-45
#f5ec2d

0-100-88-0
230-0-35
#e50022

● 奶油蛋糕

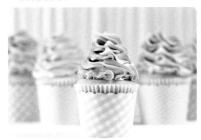

20-45-5-0
207-157-192
#ce9dbf

33-13-7-0
181-205-224
#b4cce0

18-6-16-0
217-228-218
#d9e4da

5-11-37-0
245-228-175
#f5e4ae

1
7-0-86-0
246-237-40
#f5ec27

2
10-50-0-0
224-152-192
#e098c0

3
47-54-0-0
150-124-183
#967cb7

4
83-57-17-0
46-102-158
#2e669e

5
0-95-88-0
231-36-35
#e62423

6
0-60-80-0
240-132-55
#ef8336

7
3-42-80-0
241-167-60
#f1a73c

8
4-10-43-0
248-230-163
#f7e5a2

9
84-72-67-40
42-56-60
#2a373b

● 双色搭配

COLOR
❷❹

COLOR
❸❻

COLOR
❶❾

❷❽

❶❻

❺❽

❶❹

❶❸

❷❾

● 三色搭配

❸❼ 8

❷❺ 8

❶❷❹

❷❻ 8

❶❹❾

❶❸❼

❼ 8 ❾

❷❹❻

❷❹❾

● 图案填色

❶❷❸❹❺❻❼ 8 ❾

● 四色搭配

❹❺❼❾

❷❹❻❼

❶❷❸❾

❸❹❻❾

童趣
·
热闹
·
庆贺

装饰
Decoration

贴纸
Sticker

标语
Slogan

标志
Logo

包装
Packaging

● 家居色彩搭配

童趣 · 热闹 · 庆贺

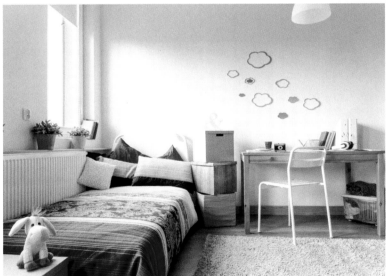

8-5-4-0
238-240-243
#eef0f3

16-72-12-0
210-100-149
#d26495

7-20-8-0
237-214-220
#edd6dc

70-43-0-0
83-129-194
#5381c2

白色的墙面搭配桃粉色的地毯，可营造敞亮、可爱的氛围。

蓝色和粉色搭配形成了可爱舒适的氛围。房间色调明快，色彩饱和度较高，给人愉快、欢乐的印象。

形象搭配
Image matching

童趣 · 热闹 · 庆贺

搭配小物

粉紫色的棒球帽搭配有趣的图案，显得活泼可爱，是少女系穿搭常备的单品。

金色的星形镂空手环，少女感满满，给人纯真梦幻的印象。

英伦风的圆头皮鞋给人青涩校园风印象，为穿搭增添纯真活泼感。

搭配小物

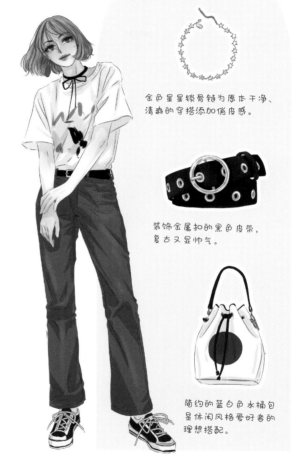

金色星星锁骨链为原本干净、清爽的穿搭添加俏皮感。

装饰金属扣的黑色皮带，复古又显帅气。

简约的蓝白色水桶包是休闲风格爱好者的理想搭配。

● 校园里纯真可爱的小学妹
黄绿色系打造青春洋溢的形象

橙黄色与蓝绿色搭配，为日常造型增添了活力，格子短裙洋溢着青春的魅力，这种简约的穿搭，给人纯真可爱的印象。

● 清凉简洁的日常休闲穿搭
深蓝色牛仔裤和白色 T 恤碰撞出洒脱感

深蓝色牛仔裤搭配白色T恤，简洁又清爽，橙色的短发造型让人物显得俏皮、活泼。

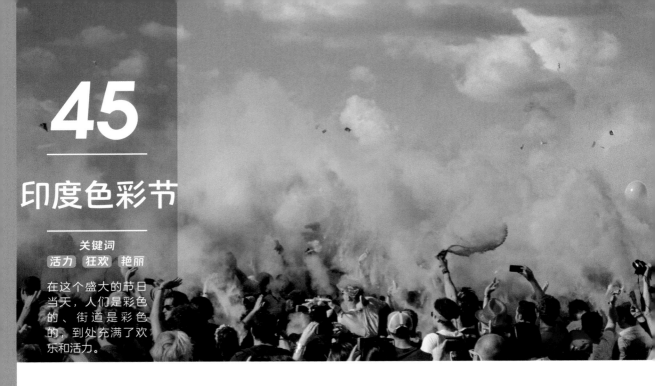

45

印度色彩节

关键词
活力　狂欢　艳丽

在这个盛大的节日当天，人们是彩色的、街道是彩色的，到处充满了欢乐和活力。

● 鲜艳果蔬

32-77-0-0
180-83-155
#b4529a

83-34-100-0
29-130-59
#1c823a

16-40-94-0
219-163-22
#daa316

8-16-83-0
240-211-56
#efd338

● 印度香料

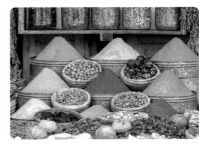

0-88-87-0
232-63-37
#e83e25

17-40-81-0
217-164-63
#d8a33f

80-53-0-0
53-109-181
#346cb5

11-54-0-0
221-143-187
#dd8fba

● 彩色衣衫

0-76-76-0
235-95-57
#ea5e39

12-24-90-0
230-194-31
#e6c21f

56-14-78-0
126-175-89
#7dae59

82-38-37-0
19-128-148
#128094

● 手工玩具

0-92-15-0
230-40-123
#e6277b

68-0-30-0
55-185-188
#36b9bc

16-13-85-0
225-210-54
#e0d135

0-75-70-0
235-97-67
#eb6143

1	2	3	4	5	6	7	8	9
32-77-0-0	83-34-100-0	80-53-0-0	0-92-16-0	16-40-94-0	10-16-83-0	0-76-76-0	56-14-78-0	82-38-37-0
180-83-155	29-130-59	53-109-181	230-40-122	219-163-22	236-210-57	235-95-57	126-175-89	19-128-148
#b4529a	#1c823a	#346cb5	#e6287a	#daa316	#ebd139	#ea5e39	#7dae59	#128094

● 双色搭配

COLOR ❹❺

COLOR ❸❽

COLOR ❶❾

❷❽ ❻❼ ❶❺

❹❻ ❶❻ ❸❼

● 三色搭配

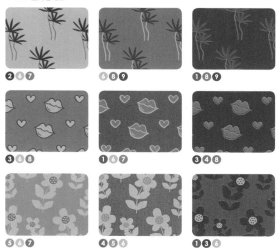

❷❻❼ ❻❽❾ ❶❽❾

❸❻❽ ❶❻❼ ❸❹❽

❺❻❼ ❹❺❻ ❶❸❻

● 图案填色

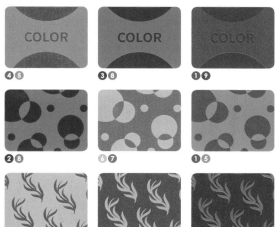

❶❷❸❹❺❻❼❽❾

● 四色搭配

❷❸❻❼ ❸❻❼❽

❸❻❽❾ ❹❺❻❾

活力 · 狂欢 · 艳丽

● 文创与设计素材

卡片
Card

装饰
Decoration

包装
Packaging

HAPPY
DIWALI

主题
Motif

贴纸
Sticker

● 家居色彩搭配

活力 · 狂欢 · 艳丽

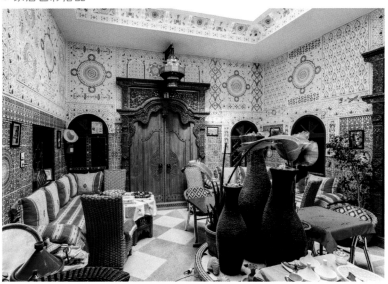

4-9-11-0	32-10-6-0	58-66-89-20
246-236-227	183-210-229	113-85-49
#f6ece3	#b7d2e5	#715531

13-64-95-0	83-50-87-13
218-118-25	46-102-65
#da7619	#2e6641

米白色的墙砖遍布精美繁复的蓝色、棕色花纹，整个空间显得充实而愉悦。

金棕色的大门华丽而不失质朴，在白色墙面的衬托下，给人愉悦、热情的印象。

深绿色的植物为空间营造自在、欢乐的氛围。

形象搭配
Image matching

一个简单的手串，在自然朴实的氛围中更有精致的感觉。

简洁的米色挎包，可以减弱撞色服装的张扬感，使整体显得含蓄而优雅。

搭配一双亮黄色的凉鞋，明亮轻快，给人活泼阳光的印象。

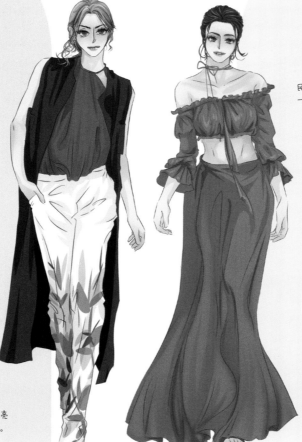

民族风撞色流苏耳环，自带一种活泼、灵动感。

棕绿色系的美甲，质朴中透着优雅，再加上不规则的图案，显得清新活泼。

黑白布纹的高跟鞋，简单雅致。其流苏绑带与耳环的流苏相互呼应，让人充满灵气。

活力·狂欢·艳丽

● 走路带风的女子
能自然干练也能妖艳动人

墨绿色长款无袖风衣搭配白色印花长裤，垂坠的质感和风衣相互呼应，显得自然利落；内搭撞色无袖衬衣，凸显女人味儿。

● 艳丽的异域气质
灵动中闪耀着婀娜体态

橙红色露腰一字肩抹胸上衣与相同颜色的长裙搭配，在视觉上形成了统一感，其飘逸的质感让人看起来风情万种。

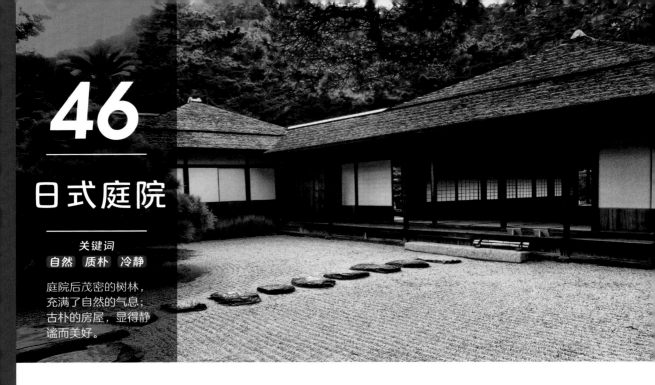

46

日式庭院

关键词

自然　质朴　冷静

庭院后茂密的树林，充满了自然的气息；古朴的房屋，显得静谧而美好。

● 可爱陶俑

	10-81-76-0 219-81-58 #db513a
	20-17-14-0 211-209-211 #d3d0d2
	85-78-67-45 39-46-54 #272d36
	37-6-9-0 170-211-227 #a9d3e3

● 登高远眺

	6-7-4-0 242-239-242 #f2eff2
	38-20-15-0 171-190-205 #abbecd
	33-85-79-0 180-70-58 #b4463a
	76-55-93-22 68-92-51 #445c33

● 一枝独秀

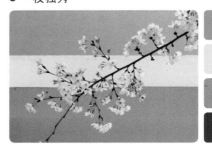

	45-23-10-0 151-178-207 #97b2cf
	16-13-7-0 220-219-228 #dcdbe3
	32-36-37-0 186-165-152 #b9a498
	45-88-77-0 158-63-63 #9d3e3e

● 枫叶飘落

	13-33-27-0 244-184-173 #e0b8ad
	29-42-70-0 193-154-89 #c19a59
	68-76-75-43 73-52-47 #49342f
	84-60-86-33 41-74-52 #294a34

1	2	3	4	5	6	7	8	9
32-36-37-0	16-13-7-0	62-46-46-0	20-38-45-0	56-68-84-20	45-88-77-10	30-30-73-0	83-62-70-30	23-26-44-0
186-165-152	220-219-228	115-129-129	210-168-137	118-82-54	148-58-58	192-173-88	46-75-68	206-188-148
#b9a498	#dcdbe3	#738081	#d1a888	#755235	#94393a	#c0ad57	#2d4a44	#cdbb94

● 双色搭配

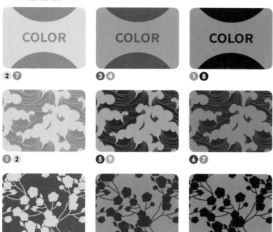

COLOR

2 7 3 4 1 8

1 2 5 9 6 7

2 3 1 6 7 8

● 三色搭配

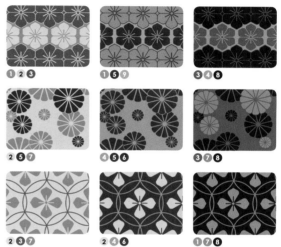

1 2 3 1 5 9 3 4 8

2 5 7 4 5 6 3 7 8

2 3 7 2 4 6 1 7 8

189

Part
Three

● 图案填色

1 2 3 4 5 6 7 8 9

● 四色搭配

1 2 4 9 2 3 6 7

2 3 4 8 2 4 5 7

自
然
·
质
朴
·
冷
静

装饰
Decoration

标签
Label

JAPAN

モ ラ ナ 。 イ 日 フ ヨ

TOKYO
─ Ｊムアムカ ─

优惠券
Coupon

标志
Logo

● 家居色彩搭配

自
然
·
质
朴
·
冷
静

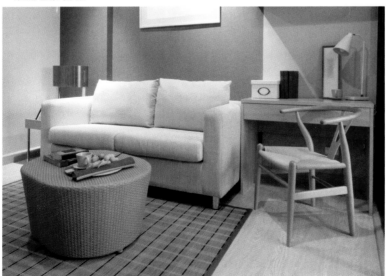

○ 0-0-0-5
247-247-248
#f7f8f8

○ 4-9-11-0
246-236-227
#f6ece3

● 13-27-44-0
226-191-147
#e2bf93

● 28-31-37-0
196-179-158
#c2b09d

亮白色的墙面搭配米白色的地板、沙发，营造出了静谧、柔和的居室氛围。

原木桌椅简约、人性化的设计，给人舒适、亲近的感觉。

暖灰色的沙发背景墙与米白色沙发形成明度对比，明确了空间重心，丰富了层次感。

形象搭配
Image matching

搭配小物

别致的金色方形项链，为整体造型增加了厚重感和古典韵味。

搭配布纹手包，追求更加古朴自然的极简生活。

柔软的棕色手工皮靴，造型简单、质地柔软，给人亲和的印象。

搭配小物

圆形眼镜在修饰脸形的同时可以增加一些书香气，是不化妆时的时尚利器。

造型简约的便当盒具有典型的日式风格，让整体搭配更和谐自然。

经典黑白纹路的手提袋，质朴中又拥有现代的时尚感。

自然 · 质朴 · 冷静

● 极具质感的层叠穿搭
日式极简主义服饰

日式穿搭常见的层叠组合，能够扬长避短，修饰体形。这种穿搭在春秋季既保暖又时尚，质感良好的面料显得自然质朴。

● 传统文化与当代时尚的碰撞
展现包容时代变化的现代潮流

和风配色的和服外套搭配墨绿色毛边牛仔短裤，让传统与现代碰撞出时尚的火花。平齐的短发加上项圈，可打造乖张叛逆的形象。

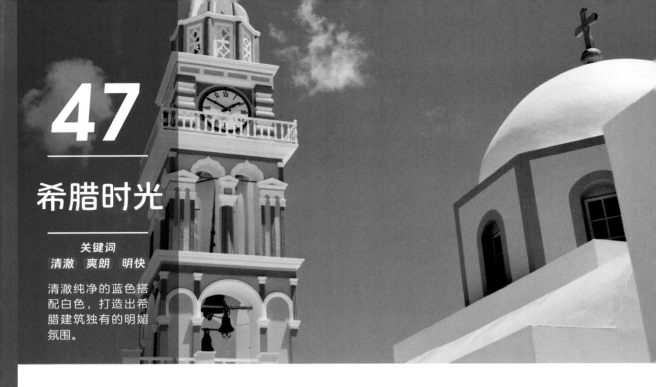

47

希腊时光

关键词

清澈　爽朗　明快

清澈纯净的蓝色搭配白色，打造出希腊建筑独有的明媚氛围。

● 明媚海湾

80-37-2-0
11-131-197
#0a83c5

37-12-0-0
169-203-235
#a9caeb

0-8-10-0
254-241-230
#fdf0e6

3-20-8-0
245-217-221
#f5d9dc

● 漫游小巷

10-30-23-0
230-192-183
#e5bfb7

12-11-5-0
229-226-234
#e4e2e9

40-12-0-0
161-200-235
#a1c7ea

0-95-55-0
230-32-77
#e6204c

● 深蓝海岸

30-10-0-0
187-212-239
#bad4ee

2-3-0-0
251-250-252
#fbf9fc

69-13-0-0
49-171-227
#31aae2

100-85-0-0
0-56-148
#003893

● 碎花白裙

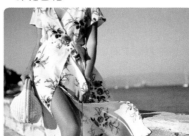

4-3-9-0
248-247-237
#f7f6ec

44-20-0-0
152-184-225
#97b8e0

78-52-20-0
63-112-160
#3f6f9f

0-63-40-0
238-126-122
#ed7d7a

1	2	3	4	5	6	7	8	9
2-2-3-0	0-8-10-0	3-20-8-0	0-95-55-0	80-37-2-0	72-30-40-0	37-5-20-0	37-12-0-0	12-0-5-0
252-251-249	254-241-230	245-217-221	230-32-77	11-131-197	72-145-150	171-212-209	169-203-235	230-244-245
#fbfaf8	#fdf0e6	#f5d9dc	#e6204c	#0a83c5	#489095	#abd3d0	#a9caeb	#e6f3f4

● 双色搭配

● 三色搭配

● 图案填色

193

Part Three

清澈·爽朗·明快

● 四色搭配

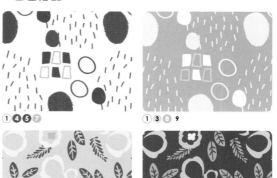

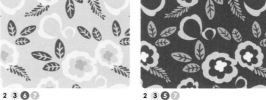

装 饰
Decoration

标 签
Label

标 志
Logo

贴 纸
Sticker

● 家居色彩搭配

清
澈
·
爽
朗
·
明
快

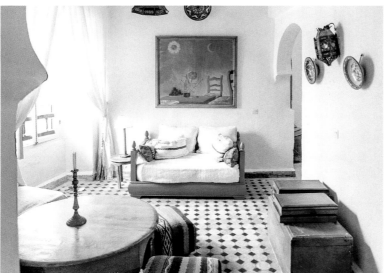

○ 0-0-0-5	● 13-27-44-0	● 63-7-34-2
247-247-248	226-192-147	89-180-176
#f7f8f8	#e2c093	#59b4b0

● 0-57-91-0
241-138-28
#f18a1c

亮白色的墙面与地中海风格特有的拱门造型结合，再搭配马赛克地砖和实木家具，爱琴海的景色仿佛跃然眼前。

居室中用到的松石绿仿佛洁白沙滩边的蓝绿色海水，清凉幽静。

点缀在凳子、装饰画边框上的橙色，为浪漫柔和的海边风情增加了欢快与俏皮感。

形象搭配
Image matching

清
澈
·
爽
朗
·
明
快

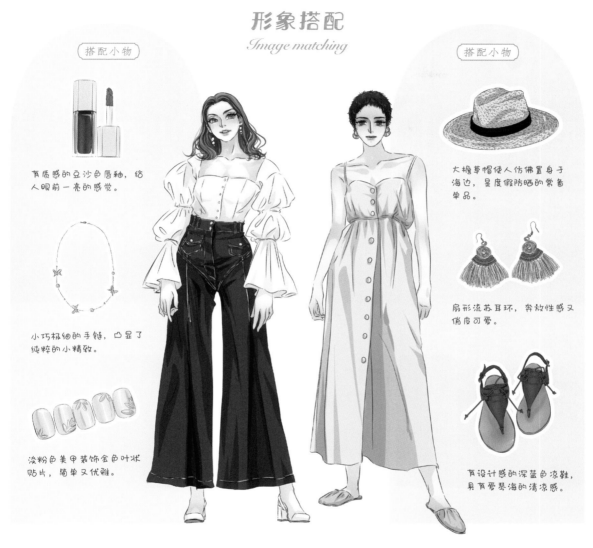

搭配小物

有质感的豆沙色唇釉，给人眼前一亮的感觉。

小巧极细的手链，凸显了纯粹的小精致。

淡粉色美甲装饰金色叶状贴片，简单又优雅。

搭配小物

大檐草帽使人仿佛置身于海边，是度假防晒的常备单品。

扇形流苏耳环，奔放性感又俏皮可爱。

有设计感的深蓝色凉鞋，具有爱琴海的清凉感。

● 温柔清爽的时尚穿搭
 来自爱琴海的亮丽风景线

白色荷叶袖上衣与深蓝色高腰喇叭长裤搭配，流露出自然的清爽气息。再搭配慵懒的卷发，让人看起来温柔又性感。

● 高级又慵懒的度假风穿搭
 展现简约中的性感魅力

米黄色长裙具有高级感，利落的短发与其搭配，凸显了明朗干净的气质。

48

威尼斯小镇

关键词

浓烈　古典　浪漫

威尼斯的风情总离
不开"水"，它就像
一个漂浮在碧波上
浪漫的梦，让人久
久不能忘记。

● 水街穿行

30-72-82-0
187-97-58
#bb6039

27-53-43-0
194-136-128
#c1887f

60-13-30-0
104-177-180
#68b1b4

90-65-74-38
18-64-58
#123f3a

● 油彩街景

0-40-75-0
246-173-72
#f6ad48

40-12-40-0
167-196-165
#a6c4a4

0-70-76-0
236-109-60
#ec6d3c

56-96-96-45
91-22-21
#5b1615

● 红发女郎

35-90-100-0
177-59-35
#b03a23

26-43-46-0
197-155-131
#c59b83

45-84-100-13
146-64-35
#924022

68-22-44-0
83-158-148
#539d94

● 午后阳光

38-96-100-0
171-44-37
#ab2b25

3-22-40-0
246-210-160
#f6d19f

3-3-10-0
250-247-235
#f9f7eb

42-60-85-0
165-115-60
#a5723b

1
3-3-10-0
250-247-235
#f9f7eb

2
3-22-40-0
246-210-160
#f6d19f

3
0-40-75-0
246-173-72
#f6ad48

4
40-12-40-0
167-196-165
#a6c4a4

5
68-22-45-0
84-158-147
#539d93

6
67-47-80-0
104-123-78
#687b4e

7
100-90-50-15
13-50-88
#0d3157

8
38-96-100-0
171-44-37
#ab2b25

9
0-70-75-0
237-109-61
#ec6d3d

● 双色搭配

COLOR
④⑨

COLOR
②⑧

COLOR
①❼

❸⑧ ①⑧ ④❼

①⑤ ①⑨ ❸❼

● 三色搭配

④⑥⑨ ①❸⑧ ①❸❼

④⑤❼ ①②❼ ❸⑤❼

①④⑥ ④❼⑧ ②⑥⑧

● 图案填色

①②❸④⑤⑥❼⑧⑨

● 四色搭配

①②❼⑧

①❸④❼

②❸⑤⑥

②❸⑤⑧

浓烈・古典・浪漫

装饰
Decoration

标签
Label

邮票
Stamp

标志
Logo

海报
Poster

● 家居色彩搭配

浓
烈
·
古
典
·
浪
漫

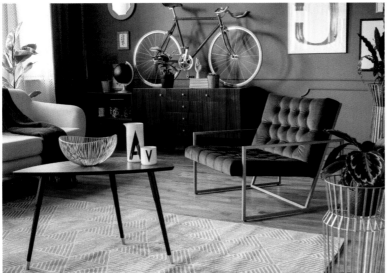

● 46-45-46-0
155-140-130
#9b8c82

● 20-37-48-0
210-170-132
#d2aa84

● 30-22-23-0
190-191-189
#bebfbd

● 75-50-23-0
74-116-158
#4a749e

● 11-20-34-0
231-208-173
#e7d0ad

偏暖的高级灰墙面搭配原木色
地板，可营造复古而充满格调
的氛围。

浅灰色的简约地毯提亮了整个
空间的色调，减弱了大面积原
木色带来的沉闷感，给人复古
又时尚的印象。

藏蓝色的沙发搭配金色框架，
打造了时尚简约的风格。

形象搭配
Image matching

199

Part
Three

浓烈 · 古典 · 浪漫

搭配小物

手工编织的浅色手包，繁复的花纹与简单的色彩搭配，尽显低调的气质。

皮质细腰带既有质感又能很好地提高腰线。

粉色细跟高跟鞋和浅镉绿色连衣裙搭配，可凸显温柔的气质。

搭配小物

绿宝石珍珠耳饰用金色的金属镶边，古典而华贵。

浅灰绿色手提包降低了服装配色带来的夸张感，使整体形象显得清新自然。

深蓝色牛仔裤与姜黄色高跟鞋搭配，在使肤色显白的同时，提亮人物穿搭。

● 碧波荡漾的浮华之夜
 穿越喧嚣随风而起的古典女神

浅棕色齐肩直发具有轻盈感。浅镉绿色的吊带长裙搭配皮质束腰，再加上简约的罗马凉鞋，塑造了优雅随性的古典形象。

● 戏剧化的野性魅力
 展现热情奔放的浪漫情怀

浪漫的齐肩复古卷发，加上红色深V领衬衣和修饰腿形的深蓝色紧身牛仔裤，强烈的对比色尽显女性的成熟魅力，自由又性感。

附录 日常家居配色方案

下面按照房间的用途分别列举了几组不同的配色方案，以立邦漆的色号为标准，方便大家参考使用。

▌餐厅配色速查

优雅浪漫

OC0508-4	RN0051-4	NN0851-4	OC1720-3
岩石红	蝶之恋	祥云飘渺	杏黄

促进食欲

ON0040-3	ON0092-4	ON0025-2	OA2100-1
芒果布丁	天鹅梦	午后艳阳	巴厘岛

简约素雅

GC5670-3	OW005-4	NN0003-4	ON0048-3
山水一色	日色微明	香盈藕粉	甘草重生

清爽田园

GC0019-3	GC4130-2	NN3830-2	NN3401-4
嫩芽绿	春色满园	肃穆佛堂	荷兰乳酪

▌客厅配色速查

北欧风格

NN1360-4	NN1340-2	GN6107-4	GA4100-1
灰纽扣	深灰	布鲁塞尔灰	枯木逢春

活泼好客

GA4100-1	ON2740-2	YC2820-3	NN1351-4
枯木逢春	万寿菊	幸运彩	雪花石膏

华丽浓郁

VA8400-1	VC0047-2	GC4090-1	NN7800-1
茄花紫	紫薯	拂堤垂柳	纯黑

休闲放松

YC2870-3	NN3401-4	OW005-4	BC5840-2
茉莉花	荷兰乳酪	日色微明	华烛

▌卧室配色速查

复古深邃

NN0004-4	RA1400-1	NN7800-1	VC7690-2
复古橡粉	战地女神	纯黑	忧郁王子

温和典雅

NN4720-3	NN3401-4	NN7201-4	NN1360-4
稻田飘香	荷兰乳酪	蝴蝶兰	灰纽扣

▌厨房配色速查

时尚前卫

YC3040-2	VC0087-2	VA0001-1	NN0037-4
阳光普照	紫桔梗	紫茄	太空漫步

明快亮丽

GC0019-3	GC0020-2	NN7107-4	ON2740-2
嫩芽绿	青柠乐园	细雪飞舞	万寿菊

▌卫浴配色速查

浪漫雅致

NN3401-4	NN7101-4	RN0051-4	VC0002-4
荷兰乳酪	翩翩紫蝶	蝶之恋	紫蔓

清爽淡雅

VC0002-4	BN0007-2	OW002-4	NN0037-4
紫蔓	比利时蓝	烟紫	太空漫步